Flower Gift & Wrapping

Flower Gift & Wrapping

Flower Gift & Wrapping

Flower Gift & Wrapping

盛開吧！花＆笑容

祝福系‧手作花禮設計

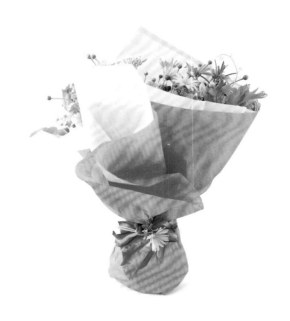

Flower Gift & Wrapping

「恭喜你！」、「謝謝你！」
將想要傳送的信息寄語花朵，
製作出專屬於你的花禮吧！

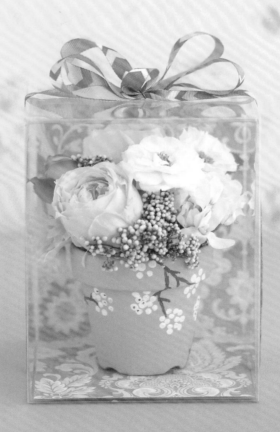

既展現好品味，又具有個人特色，
更希望讓重要的人開心！希望收到禮物的人
露出滿滿的笑容，就試著送出自己作的花禮吧！

花，可以療癒人心，是非常棒的禮物。
即使選擇同樣的花，隨著配置和包裝的不同，
給人的感覺也會改變，
可以打造出世界上唯一的花禮。

盆花、花束、花圈、配件……
從小禮物到特別日子的祝賀禮，
本書收集了能在各種場合派得上用場的花禮，
也提供了許多可以簡單手作
的花禮&花束包裝的好點子。

手作的時間、送出禮物的時刻、妝點花禮的時間……
帶來每個幸福的瞬間，只專屬自己的花禮。
從思考要送什麼、要怎麼送的時候，就開始享受了！

Flower Gift & Wrapping Contents

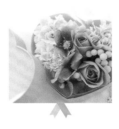

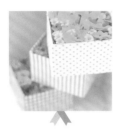

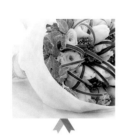

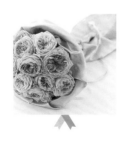

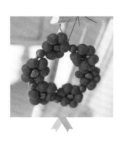

Chapter 04

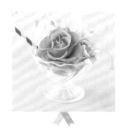

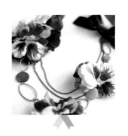

Column

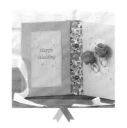

本書使用方法

＊ 花材名基本上以花市俗名為準。

＊ 本書所刊載之內容為2014年4月時的資訊。

＊ 花禮和花束包裝的製作者及攝影師只刊載其姓氏。

　　詳細內容請分別參照P.105至P.106。

介紹本書所使用的花材

在本書中登場的作品，主要使用以下三類花材。
鮮花、不凋花、人造花，在此簡單說明其特徵和魅力。

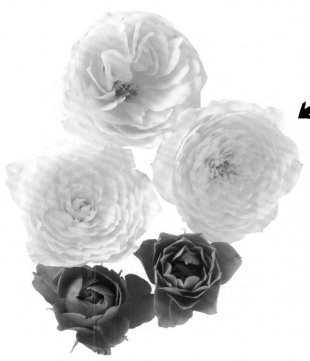

鮮花　F

花的種類十分豐富
具有季節感＆鮮嫩美麗

指的是排列在花店，或盛開在花壇中的所有自然的花（活著的狀態）。它的魅力之處在於，其充滿生命力的鮮嫩感及纖細的色調。有園藝植物、帶枝的花、葉子及果實，種類相當豐富。鮮花的香氣也常讓人玩味。春夏秋冬各有盛開的花，因此想展現季節感時，會是很適合的選擇。

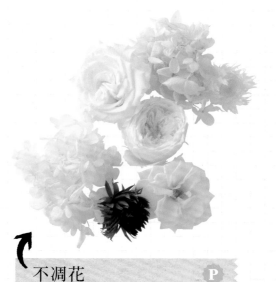

不凋花　P

將鮮花加工後製成的花
匯集各種獨特的顏色

由於是吸收鮮花專用的保存液和上色料後乾燥製成，只要注意濕氣，可保持美麗的狀態好幾年。有著接近鮮花的柔軟質感，又匯集了鮮花所沒有的顏色（例如藍色的玫瑰等）。因為大部分不帶莖，所以需要以鐵絲加工。

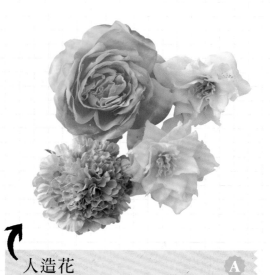

人造花　A

使用布料或樹脂
人工製成的花

以聚酯纖維、聚乙烯及布等材料製成的人造花。品質已相當好，幾乎與鮮花無法區分，十分精巧的製品越來越多。擁有超群的耐久性，不需擔心它損毀或枯萎。還有存在於想像世界中的花，種類非常豐富。

　＊在各作品中使用的花種類，以 F P A 之記號標記。

Chapter *Box*
01 *Arrangement*

既簡單又可愛！
花禮盒

說到插花，感覺可能有點困難，
但若是在四角形或圓形的盒子裡，
插進喜歡的花，
應該不管是誰都作得到吧！
簡單就能完成可愛的作品，這正是花禮盒的魅力之處。
若使用甜點盒，或將花香一起收進去，效果也都很好。
若是找到精美的盒子，就試著拿來當花器吧！

在盒子裡，以花
自由的描繪圖案吧！

由於有盒子這個框架，讓花禮盒製作非常簡單。

使用「花」這個顏料，想著在盒子裡繪圖即可。

使用喜歡的花、喜歡的顏色，自由的展現想傳達的心意。

以心形盒子和波浪型的花
作成的作品，真是可愛！

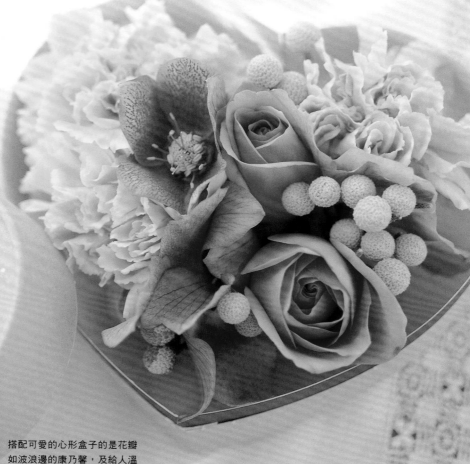

搭配可愛的心形盒子的是花瓣
如波浪邊的康乃馨，及給人溫
柔印象的玫瑰。花的色調選用
時尚的茶色系，散發成熟的甜
味。在蓋子上打開一扇窗，寫
上信息。
鮮花＊玫瑰・聖誕玫瑰・康乃
馨・銀果
花／內海　攝影／落合

F

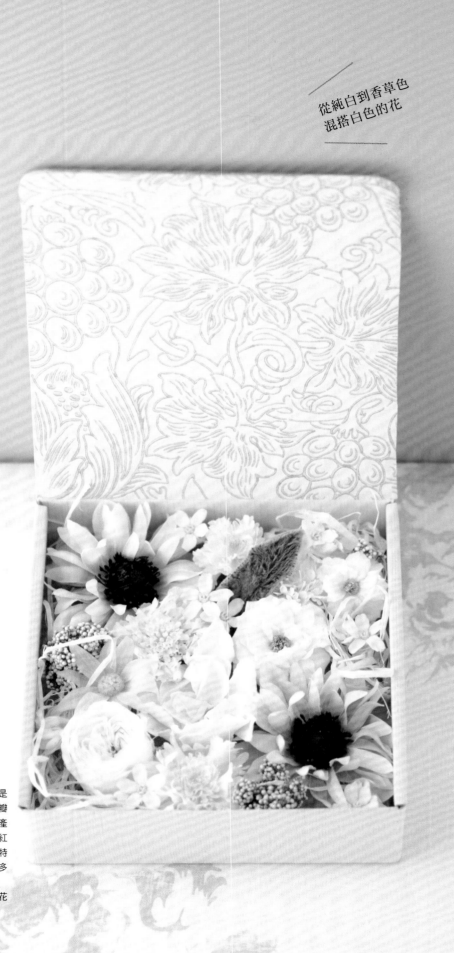

這是能夠實際感受到白色也是
表情豐富的顏色,及隨著花瓣
的厚度變化,透明感會如何產
生改變的作品。白頭翁的粉紅
和葉子的綠僅只是加入一點特
色,由於它們的襯托,才顯出多
彩多姿的白色其微妙的差異。
不凋花材＊2種玫瑰・法絨花
・梔子花等
人造花材＊白頭翁等
花／渋沢　攝影／落合
🅟 🅐

11

BOX
ARRANGEMENT
THEME
[01]

FLOWER×BOX

使用甜點盒
就能變身甜點

配合甜點盒上的粉紅花樣,滿滿的插入甜蜜的粉紅色花朵。因為只使用陸蓮花,所以選擇各種不同大小的混在一起。顏色也從淺粉紅到深紫色,加入顏色深淺的元素。

鮮花＊5種陸蓮花
花／植松　攝影／落合
F

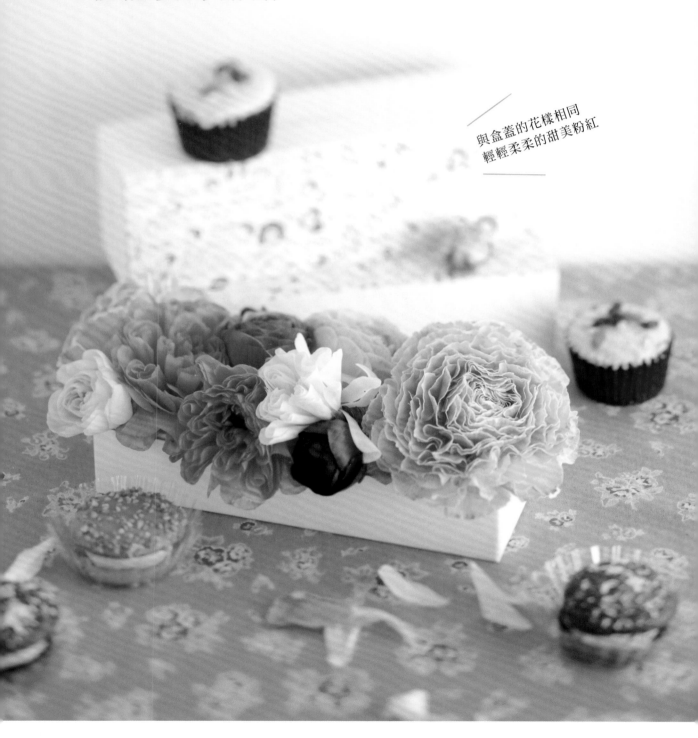

與盒蓋的花樣相同
輕輕柔柔的甜美粉紅

‹ S w e e t s ›

將一口大小的圓形花朵
裝在松露巧克力的盒子

在蛋糕捲的盒子裡
裝入酸甜感覺的甜點

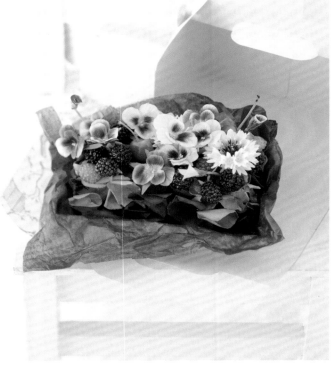

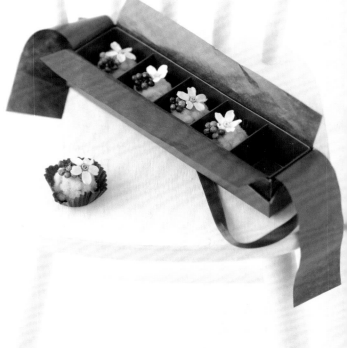

花器為蛋糕捲的盒子，因此插
花也配置成細長型的。看似巧
克力片的是茶色玫瑰的花瓣。
放上滿滿的彩色小花和水果，
妝點得很熱鬧。
不凋花材＊2種玫瑰花瓣
人造花材＊4種三色堇・矢車菊・
覆盆莓等
花／渋沢　攝影／落合
Ⓟ Ⓐ

若是沒有告知裡面裝什麼就送
出，說不定對方會直接吃下
肚？和本尊一模一樣的黃色松
露巧克力，基底是以金合歡包
住海綿製成，再加上一粒粒的
莓果和一朵花增添色彩而已，
就完成了如此可愛的作品。
不凋花材＊2種藍星花・巴西
胡椒木
人造花材＊金合歡
花／渋沢　攝影／落合
Ⓟ Ⓐ

看起來就像蛋糕
好看又好吃的贈禮

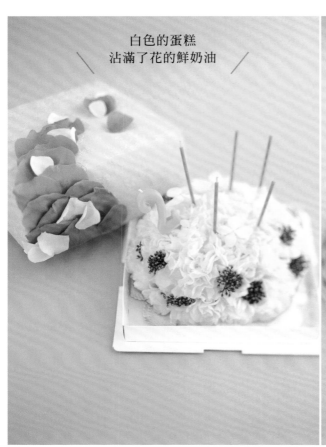

白色的蛋糕
沾滿了花的鮮奶油

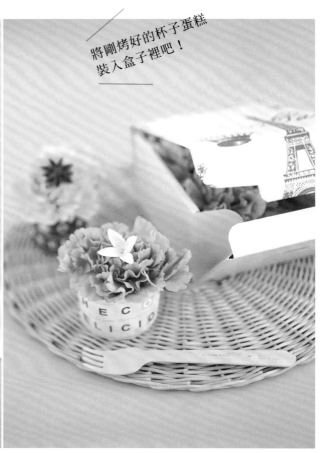

將剛烤好的杯子蛋糕
裝入盒子裡吧！

以白色康乃馨的輕飄飄花瓣，
包住海綿。宛如塗滿鮮奶油的
蛋糕。只要再插上贈禮對象年
齡的蠟燭，當作生日禮物也很
棒喔！
鮮花＊2種康乃馨等
不凋花材＊2種玫瑰花瓣
花／內海　攝影／落合
F **P**

將一朵粉紅米色的大康乃馨放
入馬芬蛋糕的容器，光是這樣就
像杯子蛋糕了，實在很不可思
議。稍微裝飾上人造小花，再裝
入蛋糕的盒子裡，貪吃鬼都受不
了了。
鮮花＊2種康乃馨
人造花材＊2種小花
花／內海　攝影／落合
F **A**

巧克力蛋糕配上茶色的玫瑰
展現成熟的甜美

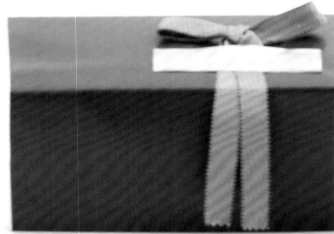

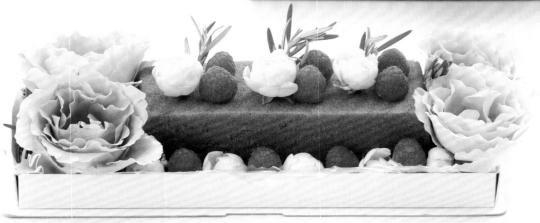

將茶色的海綿作成巧克力蛋糕
的樣子，以宛如生奶油般的小
玫瑰及莓果裝飾。重點是置於
四個角落的紅茶色玫瑰，其滿
滿的波浪摺邊帶出它的甜美。
鮮花＊2種玫瑰・迷迭香等
花／村上　攝影／中野
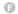

療癒人心的香氣
也一起送出

被銀色的葉子包圍，從象牙色到淺粉紅色的花朵，是最適合休閒時光的色調。若將眼前這朵sola rose加上香味，即使玫瑰凋謝，溫柔的香氣依舊會持續。

鮮花＊玫瑰・巴西胡椒木・銀葉菊等
人造花材＊sola flower
花／增田　攝影／田邊
Ｆ Ａ

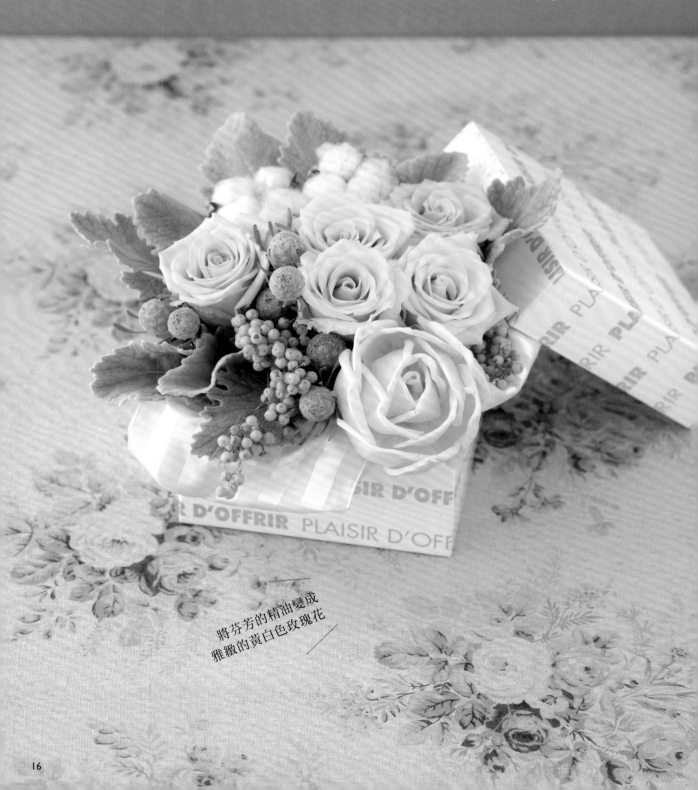

將芬芳的精油變成
雅緻的黃白色玫瑰花

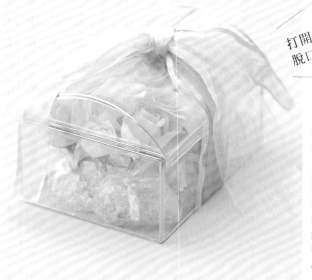

打開的瞬間，
脫口而出「好香！」的感動

在半透明的壓克力盒子裡，排列富有意涵的粉紅色玫瑰。每一朵都放入裝有保水果凍的小袋子裡，營造涼爽的感覺。希望收到的人能充分享受，打開蓋子的瞬間散發出的豐富花香。
鮮花＊3種玫瑰
花／マニュ　攝影／小寺
Ｆ

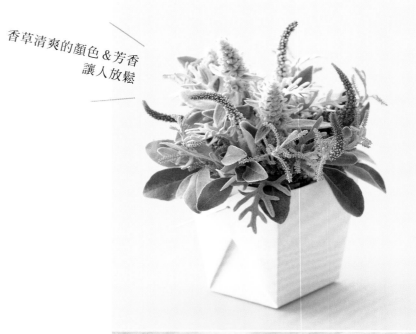

香草清爽的顏色＆芳香
讓人放鬆

帶著午餐盒去野餐，餐後在原野中摘取香草……就是這種感覺的作品。白色的盒子是熟食店常使用的物品，不做作的特點很適合香草。若要送給男性，就一定要試試這個設計。
鮮花＊薰衣草・長蔓鼠尾草等
花／澤尻　攝影／小寺
Ｆ

讓人想到晴空下花田
的室內香氛

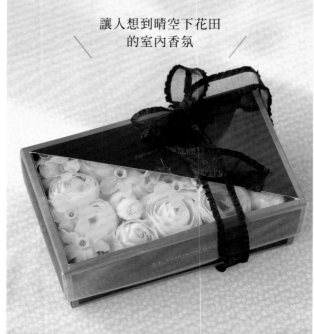

從讓人聯想到蔚藍天空的盒子裡，看到的是清新的小黃花。因為使用的是花朵雖小卻散發強烈香氣的水仙，一開盒，屋內即充滿酸甜的香氣。以兩種形狀不同的花製造出韻律感。
鮮花＊水仙・陸蓮花・菊花
花／筒井　攝影／中野
Ｆ

小花禮的擺設
製造更多樂趣

將同種花聚集起來
就可以開出心形的花

堆疊的盒子
鮮豔的色彩令人雀躍不已

將黃色、綠色、橙色等維他命
色系的花，裝入貼上直條紋及
點點圖案的三層盒中。顏色和
花樣的搭配五彩繽紛，十分可
愛。一個盒子不放花，改裝糖
果和巧克力等，也許也是不錯
的選擇。
鮮花＊香菫菜・陸蓮花・菊花・
玫瑰等
花／吉田　攝影／落合
Ｆ

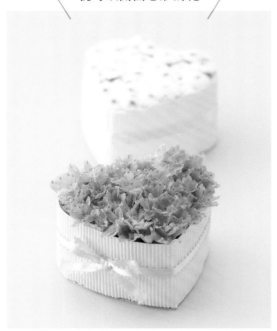

藍色的飛燕草和白色的菊花。
只選擇一種花鋪滿心形的盒
子，一朵一朵細心的插入，作
成一朵大花般。因為想減少顏
色的數量，緞帶也選用同色系
的。在側邊以緞帶打上可愛的
結。
鮮花＊飛燕草・菊花
花／澤尻　攝影／小寺
Ｆ

將鮮豔的顏色堆疊在一起
就會像玻璃彈珠一般

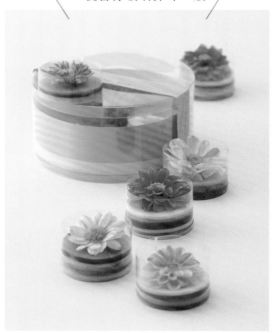

在每個又小又圓的塑膠盒裡，
放入一朵大理花，展現最小化
的設計。會這麼可愛是因為，
將彩色的吸水海綿堆疊起來，
作成色層的關係。想將它們滿
滿的裝入大盒子裡送人。
鮮花＊5種大理花
花／マニュ　攝影／小寺
Ｆ

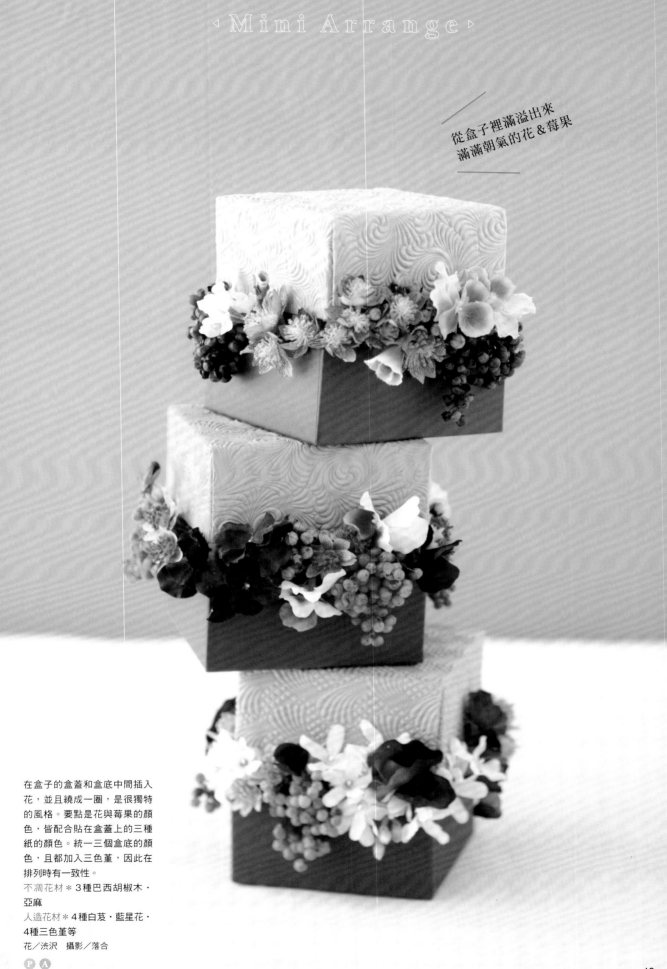

‹ Mini Arrange ›

從盒子裡滿溢出來
滿滿朝氣的花＆莓果

在盒子的盒蓋和盒底中間插入
花，並且繞成一圈，是很獨特
的風格。要點是花與莓果的顏
色，皆配合貼在盒蓋上的三種
紙的顏色。統一三個盒底的顏
色，且都加入三色堇，因此在
排列時有一致性。

不凋花材＊3種巴西胡椒木·
亞麻

人造花材＊4種白芨·藍星花·
4種三色堇等

花／渋沢　攝影／落合

P A

19

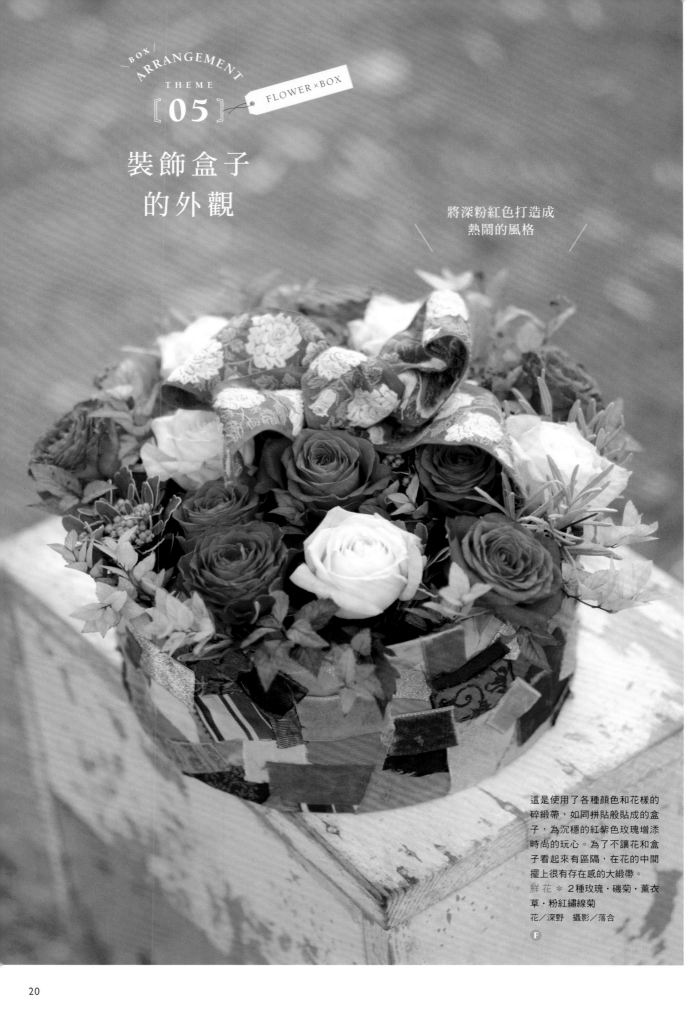

裝飾盒子
的外觀

將深粉紅色打造成
熱鬧的風格

這是使用了各種顏色和花樣的
碎緞帶，如同拼貼般貼成的盒
子，為沉穩的紅紫色玫瑰增添
時尚的玩心。為了不讓花和盒
子看起來有區隔，在花的中間
擺上很有存在感的大緞帶。

鮮花 ＊ 2種玫瑰・磯菊・薰衣
草・粉紅繡線菊

花／深野　攝影／落合

Ｆ

讓花朵也開在
盒蓋的上面吧！

◀ Other cut ▶

若是蓋上盒蓋
看起來就像圓滾滾的盒子

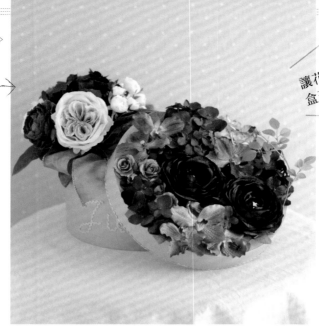

使用的是直徑40公分的大帽盒，盒子裡放入紫色系的花，盒蓋上也以同種花滿滿的裝飾。由於盒子很大，所以選用大朵的花。以深紫色為主，營造雅緻時尚的感覺。
人造花材＊3種玫瑰・3種陸蓮花・萬代蘭・繡球花
花／井上　攝影／落合
Ⓐ

以強韌的葉子
環繞包裝盒

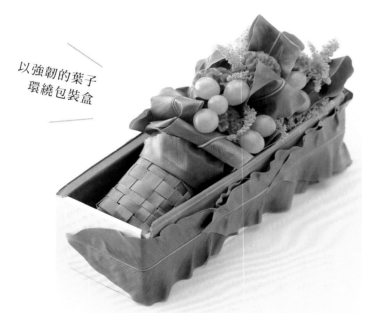

波浪形的山蘇葉包著的是裝酒瓶的盒子。綠的鮮嫩及不修邊幅的感覺突顯了白葡萄，和圈成圓形的葉子的新鮮感。也希望製造出與質感蓬鬆的花之間的對比。
鮮花＊雞冠花・雞冠莧・山蘇・紐西蘭麻等
花／マニュ　攝影／小寺
Ⓕ

以貼紙和不織布
製作立體拼貼

◀ Other cut ▶

也將貼紙等貼於盒蓋上，光是看盒子也覺得很有樂趣。

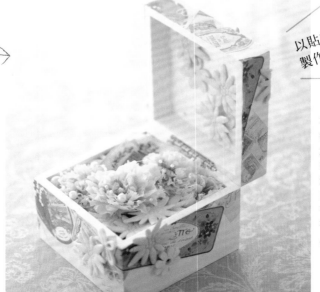

花的數量雖少，但主角康乃馨卻看起來很突出，這都要歸功於搭配於周邊的小裝飾物。盒蓋上、盒子裡及側面皆四處貼滿貼紙及不織布，連接起盒子內外，描繪出統一的形象。
不凋花材＊康乃馨
花／積田　攝影／落合
Ⓟ

打開之後就會嚇一跳！
Surprise

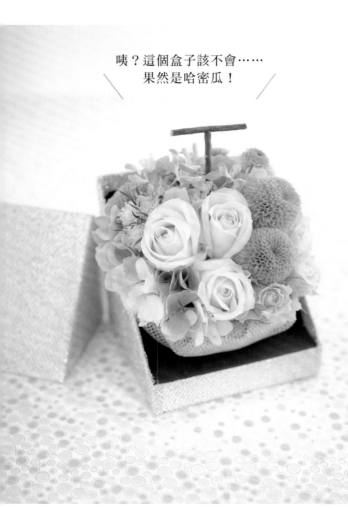

咦？這個盒子該不會……
果然是哈密瓜！

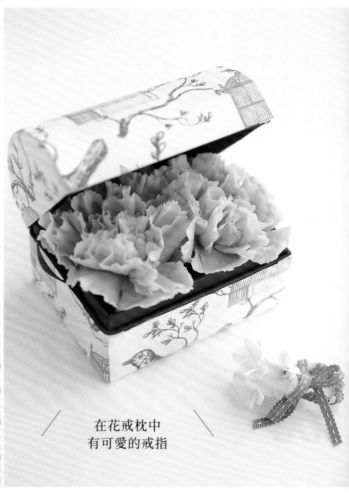

在花戒枕中
有可愛的戒指

裝入哈密瓜的盒子裡，打開一看，裡面竟然是花作成的哈密瓜！收到禮物的人也會會心一笑吧！將盒子貼上淺綠色的布，更顯得有品味。花也統一選擇綠色和白色，還不忘放上具有特色的哈密瓜蒂。
鮮花＊2種玫瑰・石斛蘭・松蟲草・菊花・繡球花・樹枝
花／井出（恭）　攝影／落合
Ⓕ

主角並不是康乃馨，而是悄悄地放在上面，純白色的風信子戒指。因為是浪漫的花禮，所以希望有男生送這樣的禮物給自己。在盒子上貼上有美麗花樣的雅緻紙張，展現高級的感覺。
鮮花＊康乃馨・風信子
花／內海　攝影／落合
Ⓕ

< Surprise ▷

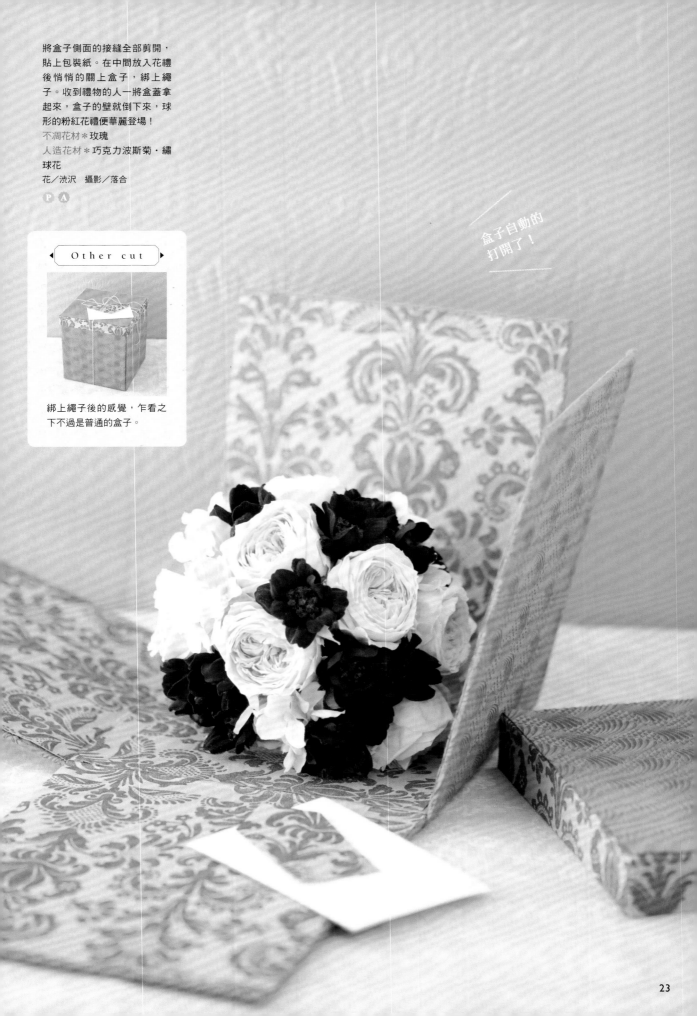

將盒子側面的接縫全部剪開，
貼上包裝紙。在中間放入花禮
後悄悄的關上盒子，綁上繩
子。收到禮物的人一將盒蓋拿
起來，盒子的壁就倒下來，球
形的粉紅花禮便華麗登場！
不凋花材＊玫瑰
人造花材＊巧克力波斯菊・繡
球花
花／渋沢　攝影／落合

盒子自動的
打開了！

◀ Other cut ▶

綁上繩子後的感覺，乍看之
下不過是普通的盒子。

一起動手作
花禮盒

準備物品

鮮花＊玫瑰・聖誕玫瑰・康乃馨・銀果

包裝材料＊有蓋子的心形盒子（米色）

材料＆道具＊吸水海綿・膠帶・顏料・水彩筆・美工刀・剪刀

將包上防水紙的海綿放入盒子裡，插上花。在盒蓋上挖出心形的圖樣，並寫下信息。

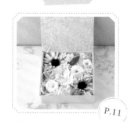

準備物品

不凋花材＊2種玫瑰・雪絨花・梔子花・藍星花・松蟲草・羊耳石蠶・米香花

人造花材＊白頭翁・矢車菊

包裝材料＊有蓋子的盒子（白色）・包裝紙（白色×銀色）・拉菲草（白色）

材料＆道具＊乾燥花用海綿・膠水・雙面膠・美工刀・剪刀

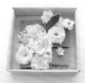

1 在盒蓋內側以雙面膠貼上紙。盒底以膠水黏上海綿，插上花。

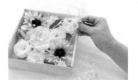

2 加入白頭翁等製造色彩強弱感覺的花，在空隙中塞入拉菲草。

P.12

準備物品

鮮花＊5種陸蓮花

包裝材料＊甜點盒（白×粉紅）

材料＆道具＊吸水海綿・膠帶・美工刀・剪刀

將包上防水紙的海綿放入盒子裡。在重點位置放入大朵的陸蓮花，中間填入小朵的。調整每朵花的方向使其不同，就可以完成美麗的作品了。

P.13

準備物品

不凋花材＊2種藍星花・巴西胡椒木

人造花材＊金合歡

包裝材料＊松露巧克力的盒子（茶色）・緞帶（茶色）

材料＆道具＊乾燥花用海綿・膠水・美工刀・剪刀

1 依照隔層大小，將花禮以直徑2cm的大小製作。海綿剪成直徑1cm圓形。

2 在海綿上以膠水貼上一顆顆的金合歡，頂端放上藍星花和果實。

P.13

準備物品

不凋花材＊2種玫瑰花瓣

人造花材＊4種三色堇・矢車菊・覆盆莓・2至3種覆盆莓裝飾物・櫻桃

包裝材料＊蛋糕捲的盒子（白色）・蠟紙（紅色）・包裝紙（白色×紅色）

材料＆道具＊乾燥花用海綿・膠水・美工刀・剪刀

1 在海綿的四周以膠水貼上玫瑰花瓣，也以相同的方式在上面貼上水果。

2 在上面的空隙中插入花，將長長的花苞直接插入，展現高人一等的感覺。

3 於側面再加上花瓣。反摺邊緣，作成巧克力的樣子。

4 完成後，包上蠟紙，放入盒中。外側包上幾層包裝紙。

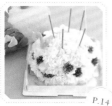
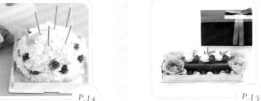
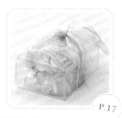
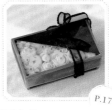

準備物品
鮮花＊2種康乃馨・四季迷
不凋花材＊2種玫瑰花瓣
包裝材料＊圓形蛋糕盒（白色）・包裝紙（米色）
材料＆道具＊吸水海綿（半圓形）・膠帶・雙面膠・膠水・2種蠟燭・美工刀・剪刀

P.14

繞著海綿插上一圈花，在重點的地方加入四季迷。插上蠟燭，放到膠帶上，再裝入盒子裡。蓋子上以雙面膠貼上紙，以膠水黏上花瓣，為花禮上妝。

準備物品
鮮花＊2種玫瑰・迷迭香・覆盆莓
包裝材料＊甜點盒（黑色）・緞帶（粉紅色）・紙膠帶（灰色）
材料＆道具＊彩色吸水海綿（茶色）・膠帶・美工刀・剪刀

P.15

將海綿剪裁成長方形，在上面和側面插上花和莓果，以防水紙包起來放入盒中。插在小海綿上的玫瑰則裝飾於四角。盒蓋貼上打結的緞帶。

準備物品
鮮花＊3種玫瑰
包裝材料＊有蓋子的壓克力盒（透明）・緞帶（粉紅）・2種毛根（粉紅・紫）
材料＆道具＊塑膠袋・保水果凍・食用紅色色素・剪刀

P.17

將以食用紅色色素染色的保水果凍放入塑膠袋，插上花，袋口以毛根封住。裝入盒中，綁上緞帶。

準備物品
鮮花＊水仙・陸蓮花・菊花
包裝材料＊有蓋子的盒子（藍）・膠帶・緞帶（藏青）
材料＆道具＊吸水海綿・雙面膠・美工刀・剪刀

P.17

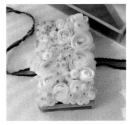

將包上防水紙的海綿放入盒子裡，插上花。剪掉一部分的蓋子，貼上膠帶，讓盒中的花可以露出臉來。

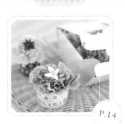
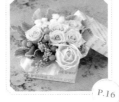

準備物品
鮮花＊2種康乃馨
人造花材＊2種小花
包裝材料＊蛋糕的盒子（白色）・包裝紙（粉紅×茶色）・2種馬芬蛋糕的杯子（白色×茶色・茶色×白色）
材料＆道具＊吸水海綿・膠帶・雙面膠・美工刀・剪刀

P.14

準備物品
鮮花＊玫瑰・巴西胡椒木・非洲鬱金香・銀葉菊・棉花
人造花材＊sola flower
包裝材料＊盒子（白色×銀色）・緞帶（白色）
材料＆道具＊吸水海綿・膠帶・精油・美工刀・剪刀

P.16

準備物品
鮮花＊薰衣草・長蔓鼠尾草・羊耳石蠶・銀葉菊
包裝材料＊免洗餐盒（白）
材料＆道具＊杯子

P.17

準備物品
鮮花＊飛燕草・菊花
包裝材料＊紙板（白）・包裝用紙（白）・2種緞帶（藍・米白）
材料＆道具＊吸水海綿・膠帶・黏著劑・美工刀・剪刀

P.18

只在盒蓋上以雙面膠貼上紙。在馬芬蛋糕的杯子裡放進包上防水紙的海綿，插上花，在上面裝飾小花。

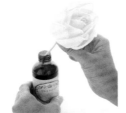

將花插在包了膠帶的海綿上，放入鋪上緞帶的盒子裡。將sola flower的花芯放入精油中，使其吸收精油的香氣。

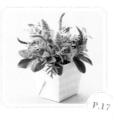
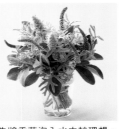

先將香草泡入水中較理想。在杯子中裝入不會滿出來的水量，及綑成束的香草植物，再裝入盒中。

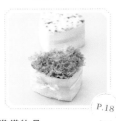

將剪成心形的紙板放在盒底，帶有紋路的包裝紙沿著盒子的輪廓貼上。將花插在海綿上。

＊sola flower是指從植物的莖剝下作成薄片狀之物製作成的花。

BOX
ARRANGEMENT

How
to Make

一起動手作
花禮盒

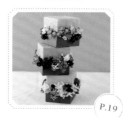

P.19

準備物品

不凋花材＊3種巴西胡椒木・
亞麻

人造花材＊4種白芨・藍星花
・香豌豆花・4種三色菫

包裝材料＊有蓋子的盒子
（紫）・3種包裝紙（紫・粉
紅・綠）

材料＆道具＊乾燥花用海綿
・膠水・雙面膠・美工刀・
剪刀

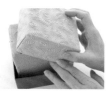

1 分別在蓋子上貼上紙，
闔上蓋子時，中間留2cm的空
間，放入剪裁過的海綿。

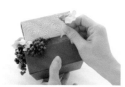

2 將花材橫向，彷彿是從
盒子裡滿出來一般插一圈。
花與果實比例均衡的配置。

3 如圖片所示，若是預備
不同長度的花莖，可以製造
高低差。

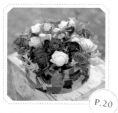

P.20

準備物品

鮮花＊2種玫瑰・磯菊・薰衣
草・粉紅繡線菊

包裝材料＊圓形盒子（白）・
緞帶（紅）・各種碎緞帶

材料＆道具＊吸水海綿・膠
帶・鐵絲・接著劑・美工刀
・剪刀

以接著劑將碎緞帶貼滿在盒
子的側面。將包上防水紙的
海綿放入盒子裡，插上花。以
鐵絲將打了蝴蝶結的緞帶加
到花束中間。

P.21

準備物品

鮮花＊雞冠花・雞冠莧・白
葡萄・山蘇・紐西蘭麻

包裝材料＊裝酒瓶的盒子
（茶色）

材料＆道具＊吸水海綿・塑
膠袋・籃子・雙面膠・美工
刀・剪刀

將花插入吸水海綿中，莖基
部放進塑膠袋。以雙面膠將
葉子貼在盒子上，再將放在
籃子裡的花橫置於盒中。

P.18

準備物品

鮮花＊香菫菜・陸蓮花・菊
・玫瑰等

包裝材料＊盒子（白）・3種
布（點點・條紋・格子）・繪
圖用厚紙板（綠）

材料＆道具＊吸水海綿・膠
帶・黏著劑・膠水・美工刀
・剪刀

將布用黏著劑黏在盒子上，
放入海棉，插上花。將厚紙
板摺成ㄈ字形，三面分別以
膠水黏住盒子。

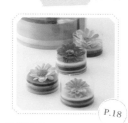

P.18

準備物品

鮮花＊5種大理花

包裝材料＊2種壓克力盒（大
・小）・3種紙（橘色・淺橘
・黃）・4種彩色吸水海綿
（茶色・黃・綠・米色）

材料＆道具＊雙面膠・美工
刀・剪刀

將海綿剪成圓形，疊起來放
入小盒子，插上花。以三種紙
包住大盒子，以雙面膠固
定。

26

P.21

準備物品

人造花材＊3種玫瑰・3種陸蓮花・萬代蘭・繡球花
包裝材料＊帽盒（紫）・2種緞帶（深紫・淡紫）
材料&道具＊膠水・接著劑・雙面膠・剪刀

1 大朵的陸蓮花因為要貼在盒蓋上，所以將花莖剪短。

2 其他的花材也相同，將要貼在盒蓋上的花材分成小份，將花莖剪短。

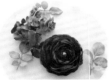

3 在盒蓋中央以膠水貼上深色的大朵花，並將剩下的花材圍繞在四周。

4 在盒子側面貼上緞帶寫成文字。盒中放入在花莖處打了緞帶結的花束。

P.21

準備物品

不凋花材＊康乃馨
包裝材料＊有蓋子的盒子（白）・幾種花圖樣的貼紙・幾種花圖樣的不織布裝飾物（白）・珍珠的串珠吊飾（白）・卡片
材料&道具＊乾燥花用海綿・膠水・雙面膠・美工刀・剪刀

1 將貼紙以縱向・橫向・斜向的各種方向貼上盒子。一部分重疊貼上也沒關係。

2 在盒底以膠水貼上海綿，插上花。中間的空隙則放入卡片和不織布。

3 剪掉超出盒子側面的裝飾物，最後繞上串珠吊飾。

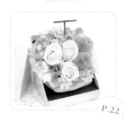
P.22

準備物品

鮮花＊2種玫瑰・石斛蘭・松蟲草・菊・繡球花・樹枝
包裝材料＊哈密瓜盒（白）・2種布（綠・淺綠）・半圓形的容器（白）
材料&道具＊吸水海綿・膠水・美工刀・剪刀

以膠水將綠色的布貼在容器上作準備。放入海棉，將綠色和白色的花以球形的方式插上。頂端放上T字形的樹枝。在盒子上也貼上淺綠色的布，再插上花。

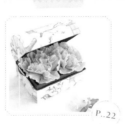
P.22

準備物品

鮮花＊康乃馨・風信子
包裝材料＊有蓋子的盒子（茶色）・包裝紙（白×粉紅）・2種緞帶（茶色・藍色）
材料&道具＊吸水海綿・膠帶・鐵絲・雙面膠・美工刀・剪刀

以膠帶將紙貼在盒子上，將花插進包上防水紙的海綿中。鐵絲插入花中，作成圓形，以兩種緞帶綑起來作成戒指。

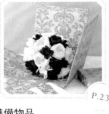
P.23

準備物品

不凋花材＊玫瑰
人造花材＊巧克力波斯菊・繡球花
包裝材料＊有蓋子的盒子（茶色）・2種包裝紙（粉紅・黃×紫）・繩子（白）
材料&道具＊乾燥花用海綿（圓形）・膠水・雙面膠・美工刀・剪刀

1 將盒子如同圖片般剪裁，使其展開。外側以雙面膠貼上粉紅色的紙。

2 將貼在外側的紙張往內摺。內側也同樣貼上有圖樣的紙。

3 底面也貼上剪裁成與它大小相同的紙。盒蓋的側面和上面也分別貼上紙。

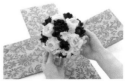

4 將花圓圓的插在海綿上，放入盒中。將側面收起來，蓋上盒蓋，綁上繩子。

> 一定很方便！

包裝小物的新面孔 ❶
〖 盒子造型篇 〗

在此選出了一些利用盒子作造型時，可以派上用場的材料。
只要善加利用，作品的廣度會增加，成為有特色且具個人風格的花禮。

悄悄的隱藏
亞麻緞帶的花

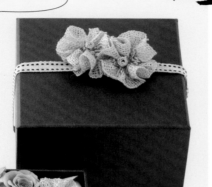

> **Point**

【 緞帶花是這麼作的 】

1 **2**

可以作成花的簡易亞麻緞帶
花，有不同的顏色和粗細。

只要拉縫在側邊的線，就會
變成皺皺的花形。此即完成
了花芯圓形狀的緞帶。

有只需拉線即可變成花的形狀的緞帶。由於
亞麻的素材給人自然的感覺，像這樣放入花
的中間也不顯得突兀。可以使用不同粗細的
緞帶作成大小不同的花，放在盒子上也很可
愛。
不凋花材＊2種玫瑰・繡球花
簡易緞帶花／T
花／野崎　攝影／田邊
Ⓟ

使用這種盒子
作出有特色的造型

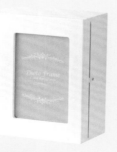

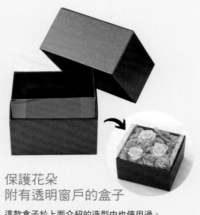

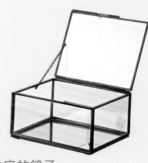

使用書形的盒子
可以欣賞充滿回憶的照片

打開相框樣式的蓋子，裡面有可以鋪滿花
或插花的方形空間。框的部分則是可打開
裝飾。木製花相本／A

保護花朵
附有透明窗戶的盒子

這款盒子於上面介紹的造型中也使用過。
附有保護花的透明蓋子，內側的框可以取
出，另有白色的款式。
透明窗戶盒／A

盒底的鏡子
讓花量增多

保護不凋花遠離灰塵的玻璃盒。盒底因為
是鏡子，放入盒中的花照在鏡子上，顯得
多彩繽紛。
骨董框盒／A

COLUMN，Box Arrangement

Chapter 02

禮品的包裝法
讓花束瞬間變得時尚

選擇收禮的人喜歡的顏色＆花樣的紙，
多點巧思將花包起來，花束會變得更有特色，表情豐富。
沒錯！透過包裝，花束的表情將風情萬種。
請掌握基本包裝法，
透過包裝素材增添個人特色吧！

一 張 包 裝 紙 & 一 條 綁 帶

花束的包裝絕對不是困難的事，並不需要很多材料。
只要有一張包裝紙和一條綁帶，就可以成為花的美麗衣裳。

蠟紙
&
緞帶

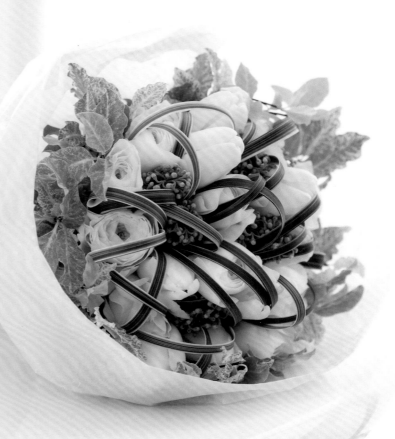

將可愛的蛋形花
圓滾滾的包起來

將蠟紙圓圓的包在花的四周。
由於花與紙的素材在有光澤感
這點上很相似，兩者完全融為
一體。在白紙上葉子的綠色線
條顯得很突出。使用紙之前將
它摺圓，也一同享受摺出摺痕
的樂趣。

鮮花＊鬱金香・春蘭葉等
花／磯部 攝影／中野

一張＝蠟紙
一條＝緞帶

有張力的蠟紙由於質地較硬，不易變形，非常
適合保護花。
具高級質感的緞帶有一定的張力，顏色和寬度
也很多樣。

就可以完成

不織布
&
薄紗緞帶

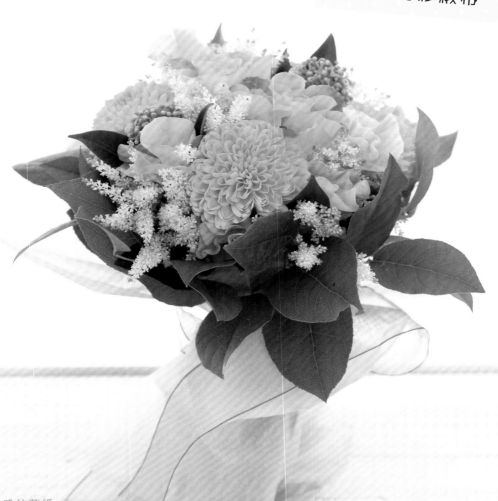

以具有空氣感的薄紙
讓硬挺的花顯得柔美

將細長的不織布折成V字形，
僅包住花束的底部。輕飄飄的
不織布和緞帶前端像在跳舞般
飛舞，柔化了菊花花瓣及深綠
色葉子的硬質印象。
鮮花＊菊・泡盛草等
花／磯部　攝影／中野

一張＝不織布
一條＝薄紗緞帶

觸感柔軟的不織布可以包裝任何一種花，並且使
其造型顯得柔美。
緊繫薄紗緞帶的結，並確實地將緞帶圈出的環形
作出張力感。

以點點襯衫妝點
睜大眼睛般的白色花顏

色彩單純的花束藉著包裝，表情也會改變。可愛的橘色點點花樣，可以立刻帶來明朗的氛圍。內側為單色可翻面使用的內層，可將邊緣反摺如同衣領，非常可愛。
鮮花＊白頭翁・陸蓮花・風信子・金魚草・蔥花
花／高山　攝影／チャン

Paper

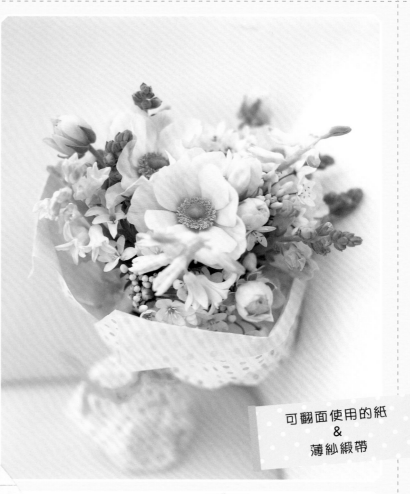

可翻面使用的紙
&
薄紗緞帶

包裝紙
有各式各樣
不同種類

包裝紙有各種顏色和圖樣，
該選哪一種讓人很困惑。
但基本原則是低調的顏色
會襯托出花的特色，
圖樣則會增添華麗感。

將熱情的紅玫瑰
隨性的包起來

將花瓣輕輕的捲起來，看上去如同火焰般艷麗的紅玫瑰。這種個性鮮明的花，以英文報紙快速的捲起來，正適合只搭配手邊的拉菲草綁起來的隨性包裝。
鮮花＊2種玫瑰
花／佐藤　攝影／青木

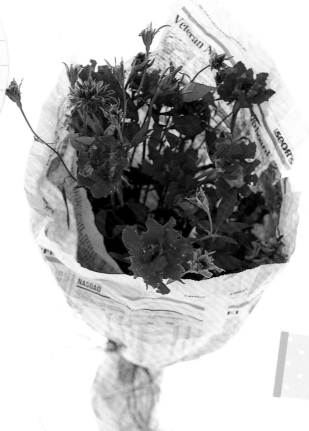

英文報紙
&
拉菲草

花紋包裝紙
&
紙緞帶

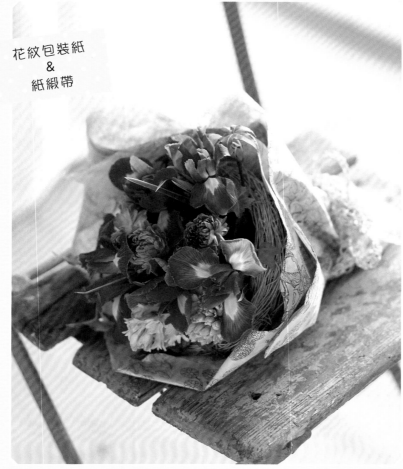

選用同色系的花紋
如同花束的一部分

花配上花紋包裝紙會很複雜
嗎？只要統一花和紙的顏色就
沒問題了。綑綁色調相似的花
或大朵的花時，包裝紙的花紋
就成為重點，花禮的表情也因
此豐富了起來。
鮮花＊鳶尾花・陸蓮花・風信
子等
花／井出（綾）　攝影／栗林
Ⓕ

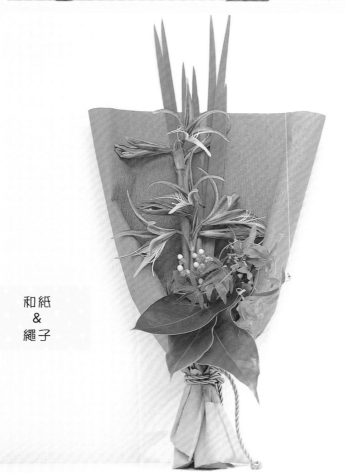

和紙
&
繩子

在顏色素雅的紙上
描繪野花的日本畫風格

花瓣窄而纖細的孤挺花，與山
百合相似，有著楚楚動人的風
情，因此在背後加上顏色素雅
的和紙，以屏風畫的風格包裝
起來。手握處，則將內側的黃
色反摺出來成為重點。
鮮花＊孤挺花・火龍果・鳶尾
花・火鶴的葉子・百香果
花／相澤　攝影／山本
Ⓕ

Fabric

以布料包裝
讓花的表情
顯得柔美

將包裝素材換成布料。
若能掌握質感柔軟的布料，
花將更顯柔美，
花束獨特的感覺也會被強調。
也請留意與紙不同的顏色和花紋。

棉布
&
繩子

丹寧布
&
手帕

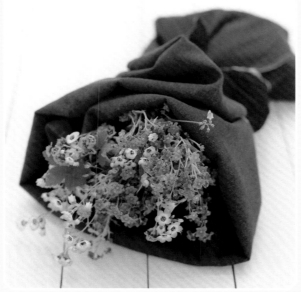

收斂花色的
靛藍魔法

將開在路邊的小花簡單綑成花
束，隨手包入休閒並經剪裁過
的丹寧布中。以深藍色包圍著
四周，小花纖細的色調也會一
下子變得鮮明。
鮮花＊勿忘我‧球吉利‧紅醋
栗
花／田中　攝影／中野
Ｆ

傾注純潔的思念
作成甜美的花禮

由於花束中使用了棉花，於是
以棉布捲起來。如此一來，優
雅的茶色系玫瑰和圓滾滾的白
玫瑰，都會看起來既甜美又浪
漫。
鮮花＊2種玫瑰‧棉花
花／相澤　攝影／山本
Ｆ

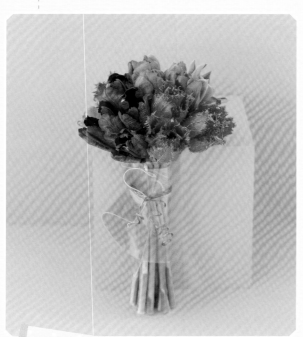

不用來打結
用捲的才是高手

緞帶只能用來打結，這是天大
的錯誤。緞帶的樣式多樣，也
可以作為包裝素材。若是花莖
較長的花，只要像這樣從中間
捲一下即可。以色彩鮮豔的繩
子固定，更令人印象深刻。
鮮花＊5種鬱金香
花／林　攝影／栗林
Ｆ

薄紗緞帶
＆
繩子

以許多皺褶打造出
婚禮捧花般的華麗花束

將大片的短窗簾摺出許多皺
褶，包住花束。因為是具透明
感的素材，不會顯得太突兀，
整體給人豪華的印象。
鮮花＊2種非洲菊・康乃馨
花／筒井　攝影／田邊
Ｆ

短窗簾
＆
緞帶

不織布
＆
髮圈

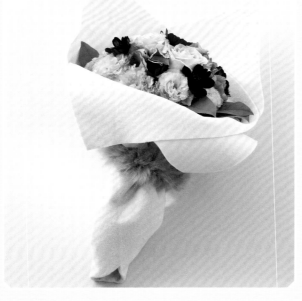

慎重的包入
粉紅色的布料中

為了讓邊角顯得明顯，將不織
布斜面摺到花朵四周。以毛
絨絨的鬆軟髮圈來強調溫馨且
樸素的質感。使用這種手工藝
素材和身邊的小物來包裝也很
棒，花朵似乎也很開心。
鮮花＊洋桔梗・巧克力波斯菊
等
花／磯部　攝影／中野
Ｆ

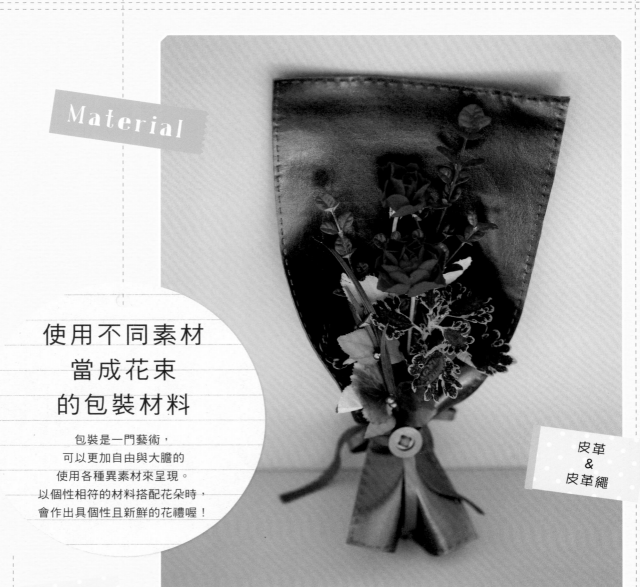

Material

使用不同素材
當成花束
的包裝材料

包裝是一門藝術，
可以更加自由與大膽的
使用各種異素材來呈現。
以個性相符的材料搭配花朵時，
會作出具個性且新鮮的花禮喔！

皮革
&
皮革繩

身披黑色皮革的
神祕紅色

帶點黑色的紅玫瑰配上深色的
綠。這種較難以搭配的花束，就
是皮革出場的時候了。繡在合成
皮上的縫線，及皮革繩的紅，讓
花束展現鮮豔強烈的印象。
鮮花＊玫瑰・鞘蕊・銀荷葉・黑
龍草・紅錢木
花／柳澤　攝影／泊
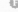

小布包
&
緞面緞帶

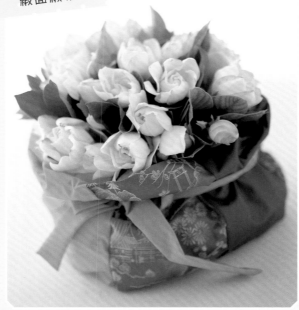

裝入顏色鮮艷的絲質袋子
將香味緊緊的繫住

希望對方對香味滿意，因此收集
了梔子花，滿滿的塞入小布包
中。由於花色是清一色的白色，
質感也較無光澤，因此以彩色的
緞面布增添光澤和色彩。
鮮花＊梔子花
花／渋沢　攝影／山本

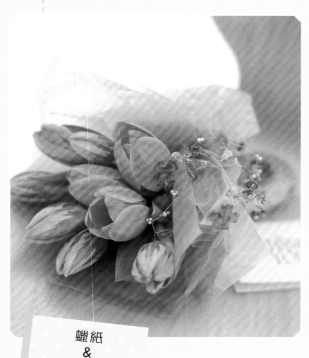

亮晶晶的項鍊
是衣裳的重點

選用與花同色系的包裝紙，展
現清爽感。只是繞上連接著閃
亮串珠的串珠吊飾，就成為具
時尚感的花束。因為花色微妙
混雜所呈現的獨特感，也能取
得平衡。
鮮花＊2種鬱金香
花／浦沢　攝影／チャン
(F)

蠟紙
&
串珠吊飾

以意想不到的素材
包裝單一色調的花禮

這也可以包裝？應該讓人很吃
驚吧！但簾子是很好捲的素
材，將白玫瑰以黑色的簾子包
起來，統整出時尚的單一色
調，並以碎布取代緞帶。
鮮花＊玫瑰・大葉仙茅
花／增田　攝影／中野
(F)

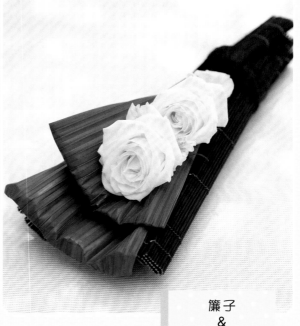

簾子
&
碎布

紙袋
&
緞帶

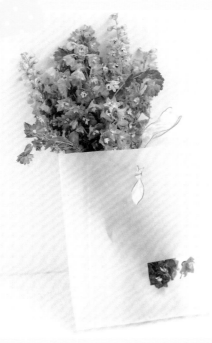

露出酷酷的
藍色底部讓人看

不需費工包裝，攜帶方便的紙
袋非常好用。若使用描圖紙袋
和緞帶布的提把，與飛燕草的
透明感屬性很相合。從小開口
裡可以偷瞄到小花束。
鮮花＊飛燕草・藍蠟花
花／田中　攝影／中野
(F)

花束的印象取決於包裝

花束會因為不同包裝，氛圍會完全改變。
配合送禮的對象和場合，多點巧思試看看各種不同的包裝法吧！

WRAPPING MAGIC

Case 1

只有玫瑰的
高質感花束

WRAPPING 1 　　　　　　　　　WRAPPING 2

金色刺繡的腰帶
展現豪華感

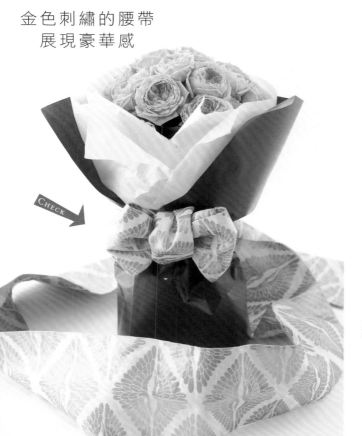

CHECK

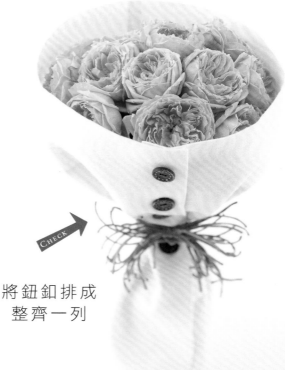

CHECK

將鈕釦排成
整齊一列

因為花名而穿上了豪華和服

為了名為「京」的玫瑰，設計了和式包
裝。將薄的和紙當作襯領，白色中衣配
上硬挺的深藍色和服。打了結的金色刺
繡腰帶，也和花一起當作贈禮。
包裝材料＊和紙（白）・2種包裝紙（白
・深藍）・腰帶（金）

世上獨一的原創造形

以縫合起來的不織布將花束包起來，再
以鈕釦固定的獨特包裝法。略帶黃色的
不織布和木製的鈕釦，展現出手作的溫
暖感。
包裝材料＊不織布（白）・鈕釦（茶
色）・2種紙鐵絲（茶色・深茶色）

將這束花包起來

這束飄散優雅魅力的粉紅色玫瑰名叫「京」，是以舞妓的髮飾為意象來命名。

鮮花＊玫瑰

Ｆ

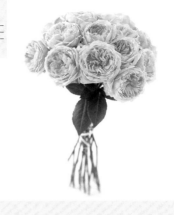

WRAPPING 3

WRAPPING 4

緞帶多達
四個種類！

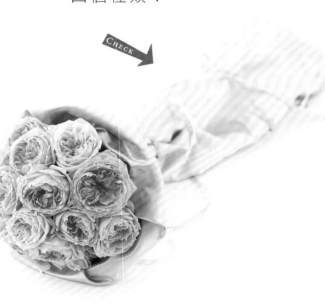

層層重疊
的裙片

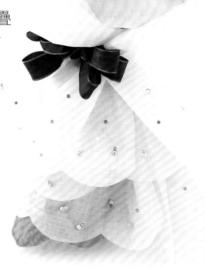

能夠成為party主角的長形花束

參加熱鬧的party時會想帶去的花束。將有光澤的粉紅色緞面布垂放下來，以四種緞帶纏繞起來。由於內有花莖，所以方便攜帶，也不會變形。

包裝材料＊布（粉紅）・4種緞帶（粉紅・白等）

玫瑰花瓣如同延伸到腳邊一般

將好幾層粉紅色系的薄包裝紙疊在一起，如同幫玫瑰穿上花瓣裙一般，大大的展開。重疊的下襬，其波形剪裁和串珠都很可愛。

包裝材料＊2種薄紙（紅・粉紅）・3種不織布（粉紅等）・緞帶（紅）・串珠

在祝賀的席位上
充滿活力的色彩

WRAPPING ① WRAPPING ②

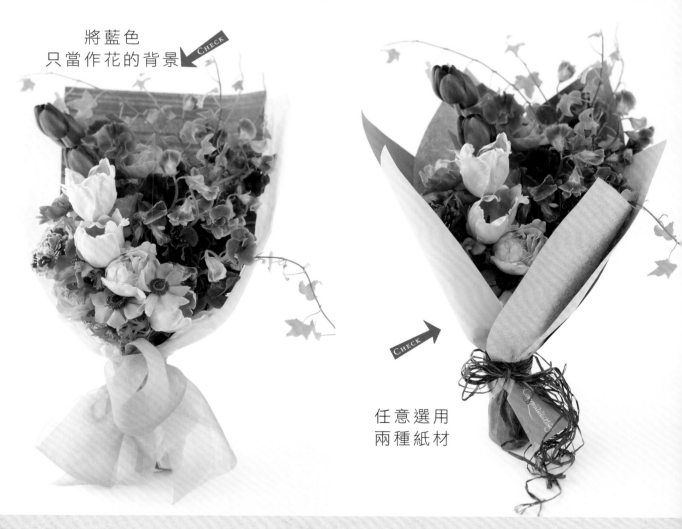

將藍色
只當作花的背景 ◀ CHECK

CHECK ▶ 任意選用
兩種紙材

使用與花色對比的紙色

冷色調的藍色與相似色的紫色很合,可
以襯托出甜美的粉紅花色。為使包裝不
過於顯眼,所以只使用一部分的藍色,
大部分露出淺色的紙。
包裝材料＊薄紙（水色）・紙（藍）・
緞帶（紫）

葉子形的紙也很受小孩子喜愛!

若在入學典禮或畢業典禮送給小孩子,
他們應該會很開心的葉子形狀包裝紙。
包裝漂亮的祕訣是選擇質地較軟的紙,
單色及有花紋的兩種紙混合使用。
包裝材料＊圖畫紙（綠）・紙（綠色的
花紋）・薄紙（綠）・拉菲草（茶色）

將這束花包起來

大量使用深紫色和粉紅色的花，將花臉都朝向正面的花束，既優雅又鮮豔。

鮮花＊玫瑰・2種鬱金香・康乃馨・白頭翁・香豌豆花・陸蓮花・常春藤

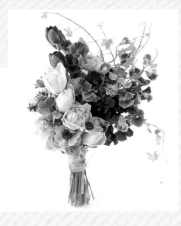

WRAPPING **3**　　　　　　WRAPPING **4**

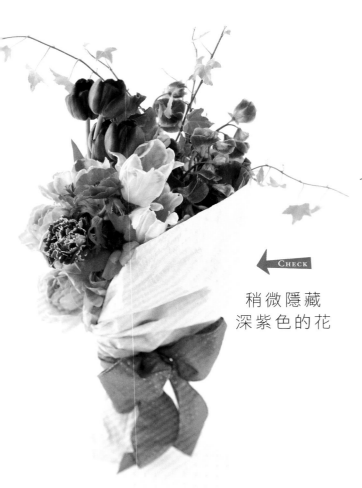

CHECK ←

稍微隱藏
深紫色的花

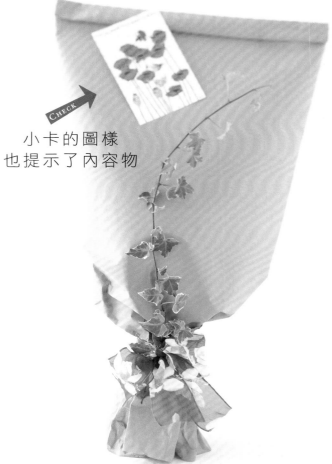

CHECK ←

小卡的圖樣
也提示了內容物

嫺靜的傳達愉悅

以和紙鬆軟的包住花束的一半。因為紙的邊緣不會超出花束，因此花型很柔美。由於花色看起來很內斂低調，適合不想引人注意的贈送花束。

包裝材料＊和紙・緞帶（茶色×橘色點點）

想看到對方打開花禮時的感謝表情

想讓花束也有令人興奮的感覺，所以將整束花覆蓋起來。使用冷調的牛皮紙，是為了增強豔麗的花束從中登場時的感動。

包裝材料＊牛皮紙・緞帶（紅色的花紋）・卡片（花紋）

Case 3 以庭院為意象
將動人的花當作禮物

WRAPPING 1 WRAPPING 2

穿上多層
金箔薄衫

← CHECK

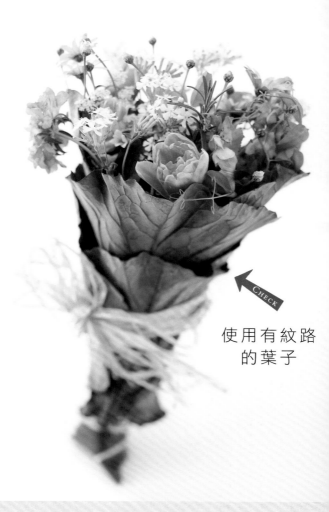

使用有紋路
的葉子

← CHECK

粉紅色小花配上少女風情

因為是可愛的粉紅小花，所以想使用
女孩子喜愛的甜美素材包裝。繞上多層
如同春天彩霞般的薄紗，再穿上帶有金
箔刺繡的薄衫。
包裝材料＊布（白）・薄紗（白）・蕾
絲緞帶（白）

以新鮮蔬菜強調現摘感

天然的花束若使用葉子包裝，更能給人
新鮮的印象。這次使用了紫甘藍菜的葉
子，粉紅色小花則增添了原始的表情。
包裝材料＊紫甘藍菜・銀荷葉・拉菲草

將這束花包起來

這是大量收集開在花壇的花及野生的花草，所作成的天然花束。粉紅色的深淺也很多樣。

鮮花＊鬱金香・瑪格麗特・麥瓶草・松蟲草・蕾絲花・風信子・迷迭香等

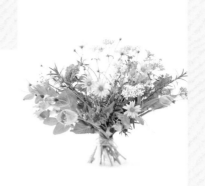

WRAPPING 3　　　　WRAPPING 4

讓人看到包裝紙
色彩的深淺

CHECK

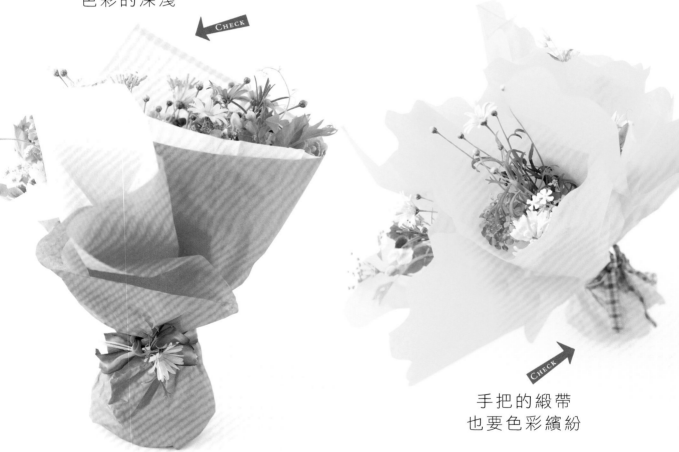

手把的緞帶
也要色彩繽紛

CHECK

以與花同色的軟質紙製造輕柔感

要送人花束當作謝禮時，使用薄的紙，採取不會太誇張的包裝法。柔軟而有張力的薄紙是再適合不過的了。前端的反摺是花束的重點。

包裝材料＊薄紙（深粉紅）・皺紋紙（淡粉紅）・緞帶（紅色×黃色）

送給聚會好友的禮物

如果要帶花去多人聚集的場合，先將花束依照人數包裝，再將它們統整後綑綁起來。若選擇明亮的黃色包裝紙，現場也會熱鬧起來。

包裝材料＊薄紙（黃）・2種緞帶（格紋和點點）・拉菲草

來試看看包裝花束吧！

Case 1

鮮花＊玫瑰

WRAPPING 1

P.38

準備物品

包裝材料＊和紙（白）・2種包裝紙（白・深藍）・腰帶（金）

材料&道具＊紙鐵絲（茶色）・包線鐵絲（茶色）・剪刀

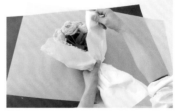

1 以和紙將花束包起來，使用紙鐵絲綁住固定。以白色紙・深藍色紙的順序疊上，同樣地固定住。

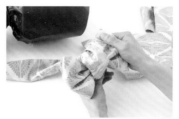

2 三張紙交疊在一起，將和紙的前端展開。白紙如同衣領般將交疊處外翻。腰帶中間打上蝴蝶結。

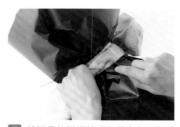

3 將腰帶的蝴蝶結頂在花束上，兩端往內轉匯集在一起，以鐵絲固定。腰帶兩端維持其長度，垂放於花束兩側。

WRAPPING 2

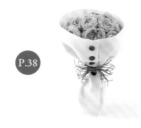

P.38

準備物品

包裝材料＊不織布（白）・鈕釦（茶色）・2種紙鐵絲（茶色・深茶色）

材料&道具＊針・線（白）・剪刀

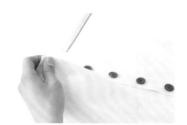

1 將兩張不織布縫成橫長形。於右側邊緣的上半部縫上鈕釦，左側以剪刀剪出鈕釦洞。

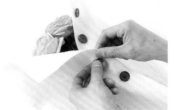

2 將花束放入不織布中，扣上鈕釦。束緊花束的綁點，以兩種顏色的紙鐵絲綑成的鐵絲束綁住。

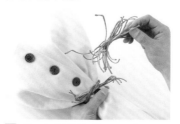

3 將兩色的紙鐵絲剪短綑成束，放於 **2** 的作品上。以 **2** 的鐵絲束固定，鐵絲前端則可自由調整成喜歡的樣式。

WRAPPING 3

P.39

準備物品

包裝材料＊布（粉紅）・4種緞帶（粉紅・白・白色條紋・奶油色）

材料&道具＊鋁線・橡皮筋・包線鐵絲（茶色）・老虎鉗・剪刀

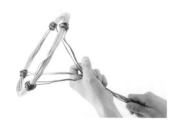

1 使用老虎鉗將鋁線的前端纏繞在凹摺成圓形的鋁線圈上，為它裝上四支腳。從上面算來⅓處束起。

2 將一部分的布披在 **1** 的鋁線圈上，稍微往內壓，剩下的布纏在鐵絲的腳上，以橡皮筋固定。花束置於中間。

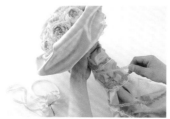

3 三種緞帶先在花束口繞一圈，接著斜向纏繞在布上。將條紋緞帶捲成螺旋狀，以茶色鐵絲固定在花束口。

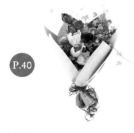

Case 2

鮮花＊玫瑰・2種鬱金香・康乃馨・白頭翁・香豌豆花・陸蓮花・常春藤

WRAPPING 4

P.39

準備物品
包裝材料＊2種薄紙（紅・粉紅）・3種不織布（粉紅・深粉紅・淡紫）・緞帶（紅）・串珠
材料&道具＊紙鐵絲（茶色）・包線鐵絲（茶色）・釘書機・膠水・剪刀

1 將五種紙的下緣剪成波浪形，錯開兩種薄紙的高度包住花束，以紙鐵絲固定。

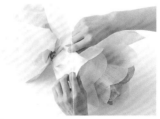

2 將三種不織布的上緣下摺，改變長度捲起來，以釘書機固定。以紙鐵絲綁住，將摺紋擴大。

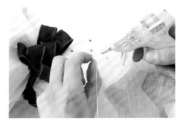

3 將緞帶捲成螺旋狀，以茶色的鐵絲固定於花束口。不織布的下半部分以膠水黏上串珠。

WRAPPING 1

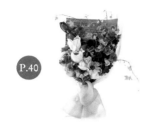

P.40

準備物品
包裝材料＊薄紙（水色）・紙（藍）・緞帶（紫）
材料&道具＊剪刀

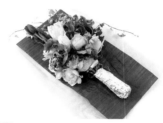

1 將兩張水色的薄紙豎直重疊擺放。在中間鋪上藍色的紙，花束置放於正中央。

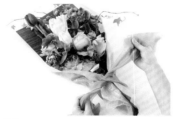

2 將薄紙的左右端合起來，於花束口打上蝴蝶結。僅將薄紙的下半部分合起，上半部則保持打開的狀態。

3 將薄紙的接合線往外反摺。緞帶打結後，將緞帶的圓形空間展開，作出分量感。

WRAPPING 2

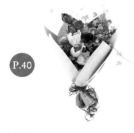

P.40

準備物品
包裝材料＊圖畫紙（綠）・紙（綠色花紋）・薄紙（綠）・拉菲草（茶色）
材料&道具＊打孔器・筆・剪刀

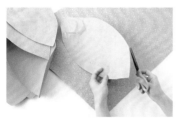

1 將圖畫紙和紙各剪出三張葉子的形狀。**3** 要繫上的牌子裡要用到的兩種紙也剪成小長方形。

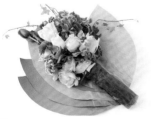

2 花束的莖部以薄紙捲起。將兩種葉形紙的邊緣稍微錯開交疊，包住花束。有花紋的紙則將花紋側朝外。

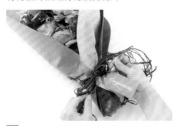

3 將 **2** 以拉菲草綑綁。以筆在 **1** 的兩種牌子上寫上信息，以打孔器穿孔，穿過拉菲草，綁在花束上。

45

來試看看包裝花束吧！

 | Case 2 | 鮮花＊玫瑰・2種鬱金香・康乃馨・白頭翁・香豌豆花・陸蓮花・常春藤

 | Case 3

WRAPPING 3

P.41

準備物品

包裝材料＊和紙・緞帶（茶色×橘色的點點）

材料&道具＊剪刀

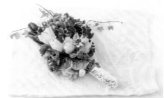

1 將和紙對摺，摺起來的那一面朝上，以橫長型放置。將花的前端對著和紙的左上角，斜著擺放花束。

2 為了讓接合面出現在左邊側面，所以將右側的和紙包在花束上。將手邊的紙在紙緣摺出摺縫，將紙捲入內側。

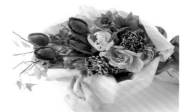

3 綁上緞帶打上蝴蝶結。將和紙的形狀整理成蓬鬆貌。為了讓後面的花能被看見，將後面的和紙邊緣往內摺。

WRAPPING 4

P.41

準備物品

包裝材料＊牛皮紙・緞帶（紅色花樣）卡片（花的圖樣）

材料&道具＊膠帶・訂書機・剪刀

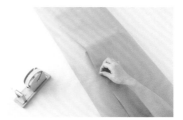

1 為了讓紙的接合面出現在內側，將花束背對著放到牛皮紙上，自左右兩邊包起，以膠帶固定。

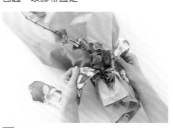

2 翻到正面，將花束的握把處用力扭轉出皺摺。夾入一根常春藤，綁上緞帶打上蝴蝶結。

3 將筒形包裝的上半部摺疊起來，以訂書機釘住。以膠帶將卡片貼在上面，常春藤的莖也一起固定住。

WRAPPING 1

P.42

準備物品

包裝材料＊布（白）・薄紗（白）・蕾絲緞帶（白）

材料&道具＊橡皮筋・剪刀

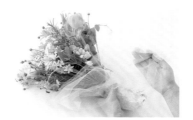

1 將花束置於對摺的薄紗中間，從下方夾住。將薄紗輕輕的包在花束四周。

2 從 **1** 的上面包上布。由於薄布容易滑下來，所以要用力的包住。花因為有薄紗罩住，所以不會被壓壞。

3 捲在花束上的布和薄紗以橡皮筋暫時固定，從上面綁上緞帶打上蝴蝶結，最後將橡皮筋取下。

鮮花＊鬱金香・瑪格麗特・麥瓶草・松蟲草・蕾絲
花・風信子・香豌豆花・迷迭香

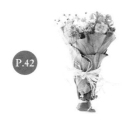

WRAPPING 2

P.42

準備物品
包裝材料＊紫甘藍菜・銀荷葉・拉菲草
材料&道具＊剪刀

1 將花束的底部以兩張銀荷葉前後包
覆，拉菲草一邊勾住底部一邊綑綁，將
銀荷葉固定。

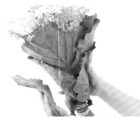

2 由上至下，左右交叉的放上紫甘藍
菜的葉子，包覆花束的側面。由於有**1**
的葉子，即使看到腳的部分也沒關係。

3 將綑成束的拉菲草捲在最後一片放
上去的葉子中間，固定葉子。將一邊圈
出圓形用力的綁住。

WRAPPING 3

P.43

準備物品
包裝材料＊薄紙（深粉紅）・皺紋紙
（淡粉紅）・緞帶（紅色和黃色直條
紋）
材料&道具＊剪刀

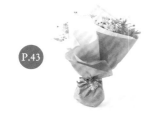

1 將兩種紙的上緣稍微錯開，交疊在
一起。將花束對著左上角放置，將花束
下方的紙往上摺。

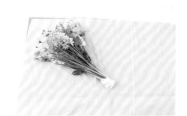

2 將左側的紙疊到中間包住花束。右
側的紙則將紙緣三次反覆交疊摺出鋸齒
狀，一邊作出皺摺一邊包裹花束。

3 扭轉花束的握把處，綁上緞帶打上
蝴蝶結。在打結處放上一朵瑪格麗特。
瑪格麗特可維持半天不需水份的供給。

WRAPPING 4

P.43

準備物品
包裝材料＊薄紙（黃）・2種緞帶（紅色
和藍色的格子圖樣・橘色×紅色的點點
圖樣）・拉菲草
材料&道具＊剪刀

1 將花束分為幾小束（這裡分成五
束），以拉菲草束起來。以剪刀將紙的
上緣和左右兩邊剪成波浪形。

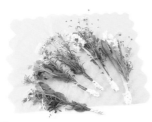

2 花束對著左上角擺放。紙的下半部
往上摺，由左側開始包裹花束。將右側
的紙兩次反覆交疊，以拉菲草固定。

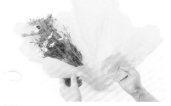

3 將五束小花束以相同方式包裝，擺
放成圓形。綁上兩種緞帶，打上蝴蝶
結，將花束們彙整於握把處。

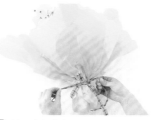

6 種 基 本 的 花 束 包 裝

花束的包裝有各種不同方法。
在此介紹即使是初學者也能輕鬆完成，容易學習的6種包裝法。

Wrapping 1

筒 形 包 裝

這是最基本的圓形花束包裝法，
不論使用何種紙張和緞帶都很合適。
不僅不費事又很有品味，看上去相當時尚。

將這束花
包起來

亮橘色的圓形花束。姿態柔
美的玫瑰配上果實和小花。
鮮花＊2種玫瑰・秋色繡球花
・火龍果・仙丹花等

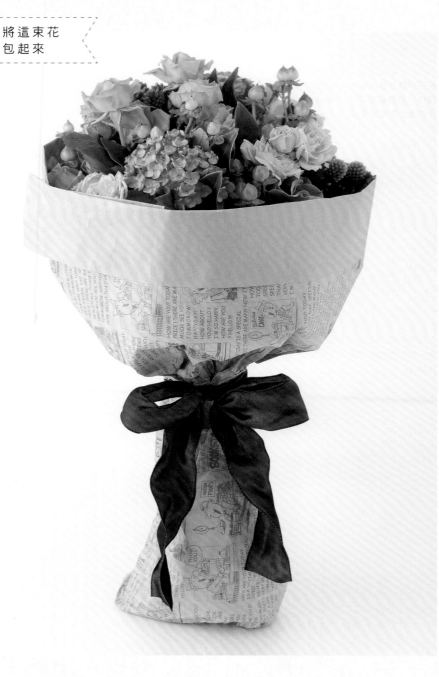

**適度的露出花臉
確實保護花束**

由於花的四周包滿了紙，保
護力很周全，從上面可稍微
窺視的花臉也很可愛。牛皮
紙因為容易取得，是花束包
裝的基本品項。
包裝材料＊牛皮紙（英文字
的圖樣）・緞帶（茶色）

1

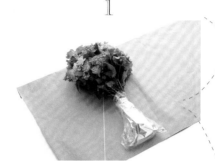

將花束放在包裝紙上。橫邊約為花束直徑的四倍,直邊需要紙的上端外摺5公分,可完全遮蓋住花的紙量。

Point

紙的長度不夠時,將兩張紙貼在一起使用。在內側的紙邊上塗上膠水,將紙張交疊相黏。

2

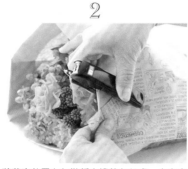

將花束放置在包裝紙左邊算起⅓處,自左右兩邊包起,交疊於花束的側邊。以訂書機在幾處固定。

3

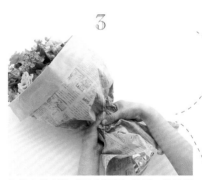

在花束的支點以兩手握緊包裝紙,使其變細。將花莖四周的紙捲在花莖上,集中成細細的樣子。

Point

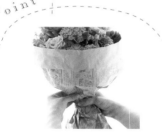

束起綁點後,將紙稍微拉出,調整花看起來的樣子,邊緣的形狀也整理成漂亮的圓形。

4

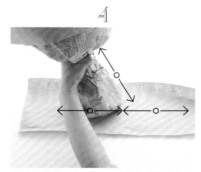

剩餘的紙從下方包覆,將花束手握處包起來。這時需要紙的直邊為手握處的長度×2＋α,橫邊為手握處的寬度＋α的長度。

5

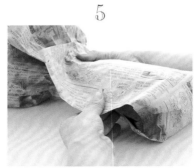

將4中包覆手握處的紙的左右邊往後摺,依先前的步驟疊起包覆花莖。為了不要太顯眼,以透明膠帶黏住。

6

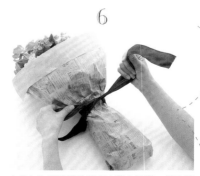

在5中作出皺摺的花束上綁上緞帶,打上蝴蝶結。若是使用包有鐵絲的緞帶,會顯出張力,可以作出美麗的形狀。

Point

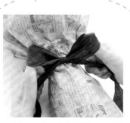

一邊按住下垂的緞帶,一邊將圍成圓圈的部分向左右拉,就可以扎實又漂亮地綁好緞帶。

小 窗 包 裝

在筒形包裝中，由於花的四周被紙包住，
花的樣子只有從上面才能看到。
將紙的側邊外摺的小窗包裝，可以看到花的側臉，外摺的部分也成為重點。

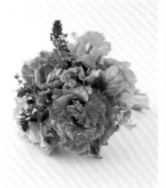

將這束花
包起來

大朵的重瓣洋桔梗，結合上
鮮豔的粉紅色，令人印象深
刻。
鮮花＊洋桔梗・霍香薊・芳
香天竺葵・羅勒
F

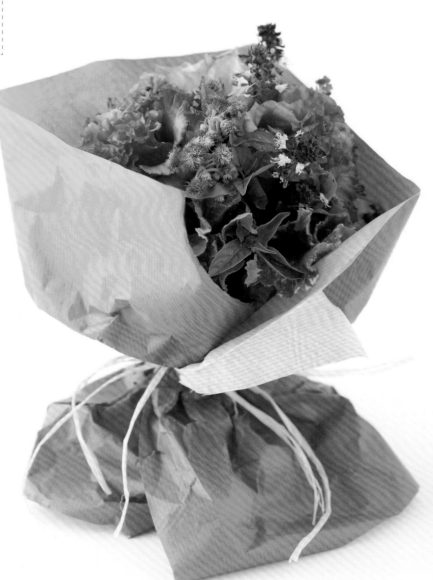

將接合處外摺
一窺側邊的花容

實際上這束花也使用了大量
的香草。將紙的邊緣外摺，
讓人看見花束的側邊，便可
清楚明白配花的特性。羅勒
和芳香天竺葵的香氣幾乎快
滿溢出來了……
包裝材料＊蠟紙（茶色）・
拉菲草

1

將花束置於包裝紙的偏左邊，使上下空間合計起來約為花束高度的1/6。將包裝紙由左至右捲起來。

2

對齊花束最粗的部分，輕包上包裝紙，多餘的紙張以剪刀剪掉。紙蓋在花上直接剪掉即可。

3

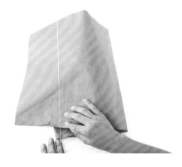

突然束起，紙的角會偏掉。拉著紙角，整理紙的上下線成為水平，再束起花束。

4

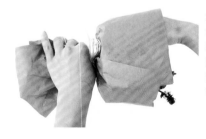

為使其成為有張力的筒形，因此修正它的形狀。按住花束綁點，將手伸入紙的底部，修正歪斜和凹陷的部分。

5

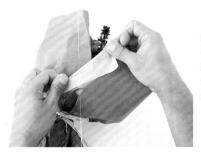

綁點以拉菲草綁住。在紙張的接合處，將紙的邊緣斜面外摺。若摺幅延伸至拉菲草的上緣則不易變形。

在紙上下點小功夫 花束將變得更加時尚

學會了基本的包裝法後，改變紙張的種類，或將多張紙組合起來看看吧！將會成為華麗度增加，有特色的包裝。

筒形包裝

交疊兩種紙

柔軟的皺紋紙和質地較硬的蠟紙等，交疊質感和花色不同的紙。

包裝材料＊蠟紙（茶色）・皺紋紙（雙面皆可使用的黃色）・緞帶（黃色格子）

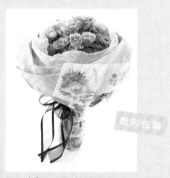

筒形包裝

紙×布的組合

雪紡紗、點點圖樣的布、花圖樣的包裝紙，以三種不同的素材包裝，會成為特別的花束。

包裝材料＊絲巾・布（粉紅色點點）・包裝紙（花圖樣）・緞帶（紫）

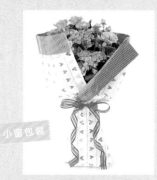

小窗包裝

使用雙面可用的紙

使用外面和裡面顏色及圖樣不同的紙，因為外摺的部分會讓花色改變，變得色彩繽紛。

包裝材料＊包裝紙（雙面皆可使用的紅色）・緞帶（紅色直條紋）

V字包裝

包裝直長的花束時,經常使用的樣式。
僅包覆經保水處理的莖基部,由於紙張從花的底部開始V字張開,
高度不同的花,可以讓人看到下方的部分。

將這束花
包起來

將長長的大飛燕草當作背景,固定主角的大理花在靠近自己這一側的下面。
鮮花＊大理花・大飛燕草・金光菊・紅柴胡

**穩固得支撐住長型花
下方的花也很顯眼**

由於紙從花束綁點開始大大張開,花瓣交疊的粉紅色大理花,也讓人感受到十足的存在感。因為交疊使用了兩種顏色的紙,襯出淡色的大飛燕草,薄紙和粉紅色都很搶眼。
包裝材料＊2種薄紙（黃・橘）・2種拉菲草（粉紅・橘）

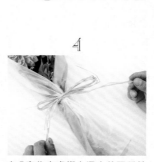

How to
Wrapping

1

將黃色薄紙的直邊摺對半。將直邊摺成三等份的橘色薄紙夾入其間。

2

試著擺放花束,調整寬度。依照兩張紙交疊的程度,要縮小或擴大都很簡單。

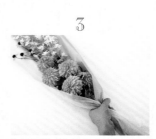

3

為遮住保水的部分,在花的綁點將紙束起。因為是容易壓出皺紋的紙,只束住這裡。

4

在3束住之處綁上混合的兩種拉菲草,打上大蝴蝶結,與花取得平衡。

花形包裝

將紙張斜面對摺作出邊角，
使用如花瓣般飄落的邊角輕柔的包裹花。
因為分量容易調整，即使是寬度較大的花束也可以包裝。

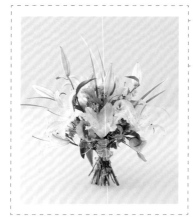

將這束花
包起來

大量使用了主角是盛開百合
的花束。顏色為柔和的粉
彩。
鮮花＊百合・洋桔梗・鼠李
・常春藤・春蘭葉
F

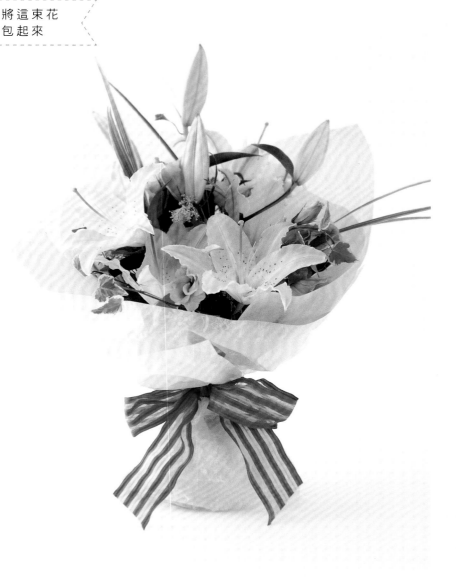

使用柔軟的紙張
花的表情也變得溫柔

由於此包裝法適合柔軟的紙
張，所以選用淺紫色的不織
布。花的粉紅粉紫的色調也
平緩的接合上。在上面疊上
白色的蠟紙，增加強度的同
時也添加潔淨感。
包裝材料＊不織布（紫）・
蠟紙（白）・緞帶（粉紅色
直條紋）

How
to
Wrapping

1
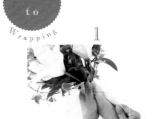
對摺的不織布包住花束的底部後
纏住花莖，隱藏保水部分。

2
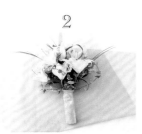
將直放的不織布斜面上摺，中間
擺放花束。將紙角大幅度的錯開
將顯得華美。

3
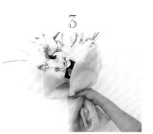
自左右兩邊將紙上抬，包裹花
束。在花的綁點束起紙，以膠帶
暫時固定。

4
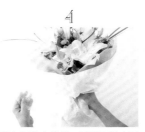
從上面疊上蠟紙，以讓不織布可
以露出來為準則，同樣將它暫時
固定。在綁點以緞帶打上蝴蝶
結。

可麗餅包裝

適合包裝小而隨興的花束。
如同以紙包覆剛完成的可麗餅一般,
快速又粗略的以紙包覆花莖。

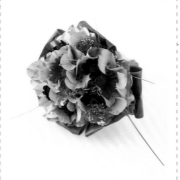

將這束花
包起來

在繡球花的縫隙間加入小
花,不做作的花束。於四周
加上圈成圓形的葉子。
鮮花＊秋色繡球花・非洲菊
・松蟲草・巧克力波斯菊・
熊草・香龍血樹
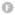

使用兩種顏色的紙
稍微上點妝

花色時尚,以硬質的葉子包
圍四周的花束,以包裝增添
華麗度和溫柔的感覺。為了
不要太誇張,以薄紙包覆,
再以拉菲草粗略的彙整起
來。薄紙若使用兩種顏色將
顯得更時尚。
包裝材料＊薄紙2種(紅・
白)・拉菲草(粉紅)

How
to
Wrapping

1
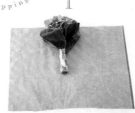

紅色的薄紙置於下方,交疊兩張
紙。花的頭部對齊紙的上緣,置
於中央。

2
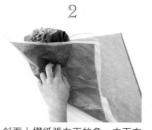

斜面上摺紙張左下的角,由下方
開始包覆花束。右下也同樣的向
上包覆。

3
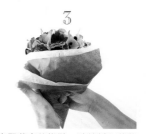

束緊花束的綁點,纏繞紙在花莖
上。稍微外摺紙的上緣,內側的
白色即成為焦點。

4
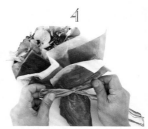

在綁點以拉菲草打上蝴蝶結。不
要太注重小細節,造型比較好
看,所以包裝時及打結時,都要
動作俐落。

襯衫包裝

輕飄飄的花束、全部使用野花的花束，
想要強調這種可愛形象時的推薦樣式。
裝飾紙張的邊緣，將會更可愛。

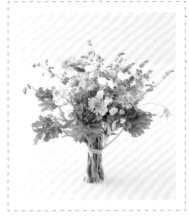

將這束花
包起來

將纖細的花草與大量的綠葉
飽滿地束起來，展現清爽的
色調。
鮮花＊松蟲草・鐵線蓮・黑
種草・霍香薊・白芨・薄荷
・芳香天竺葵・繡球花

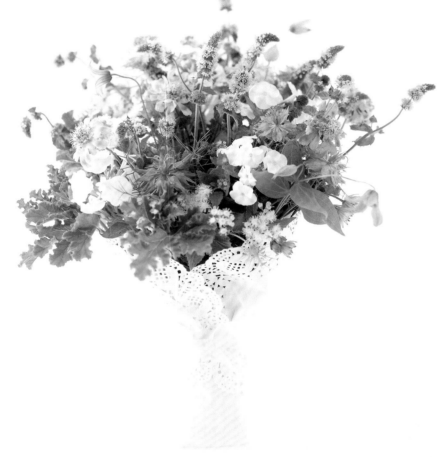

使用基本配備的
純白蕾絲紙

此種包裝法經常使用蕾絲
紙，也許是因為顏色和形狀
都有襯衫衣領的感覺。只包
覆花莖的部分，走路的時候
花會輕飄飄的搖動，顯出花
朵纖細的表情。
包裝材料＊蕾絲紙（白）・
蠟紙（白）・緞帶（白）

1

以蠟紙自花束的底部開始向上纏
繞花莖，隱藏有保水裝置的部
分。以膠帶固定。

2

花束朝正面，第一張蕾絲紙從下
方將花上抬，附在花莖旁邊。

3

另一張紙從反方向進行也是相同
手法。重點是將接合處作成衣領
的模樣。

4

將緞帶打成蝴蝶結。由於蕾絲紙
質地較硬容易錯位，因此以膠帶
暫時固定。

母親節，一同送出
迷你花束 & 禮物

送給母親的贈禮中要不要附上康乃馨的迷你花束呢？
基本的紅和粉紅、讓人有精神的維他命色系，或母親喜愛的顏色。
小小的花使者，會為你悄悄傳達感謝的心情。

Red & Pink
紅 & 粉紅

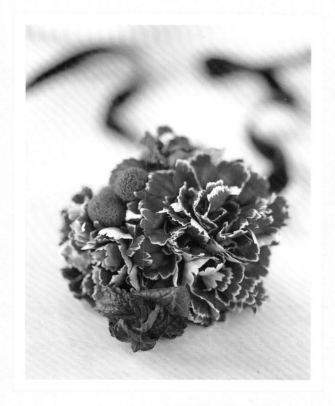

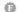

與馥郁的
葡萄酒色共同演出

在波爾多紅的花中有熟透的果實、香氣迷人的葉子……緞帶也配合選用同色系的，以深色安靜的統整整體造型。
鮮花＊康乃馨・小綠果・薄荷
花／鈴木　攝影／山本

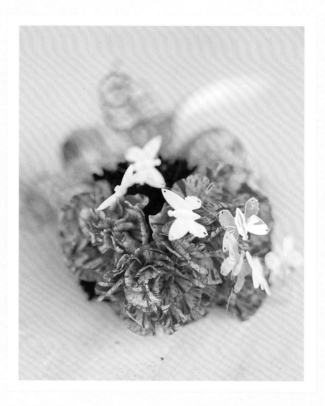

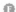

有銀色蝴蝶
飛舞的花田

以在小公園中成群飛舞的蝴蝶為意象，作出有故事性的花束。花束的底部也纏繞銀色和粉紅色的緞帶。
鮮花＊康乃馨・松蟲草
花／吉田　攝影／山本

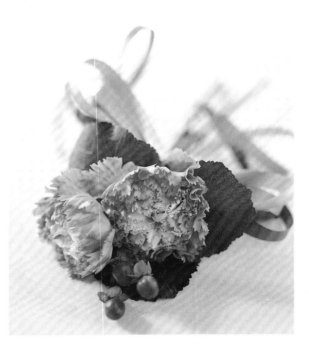

在表情豐富的花上
以緞帶加上色彩

複合色調的康乃馨。紅色果實是整體的焦點。在花莖上纏上三條顏色不同的緞面緞帶，營造嶄新的氛圍。
鮮花＊康乃馨・火龍果・銀荷葉
花／鈴木　攝影／山本

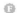

兩大人氣色
搭配粗獷的樣式

象徵母親節的人氣色，紅和深粉紅，以有很多波浪邊的葉子包住。包裝則使用質地粗獷的麻袋，營造出率性感。
鮮花＊2種康乃馨・羽衣甘藍
花／鈴木　攝影／山本

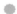

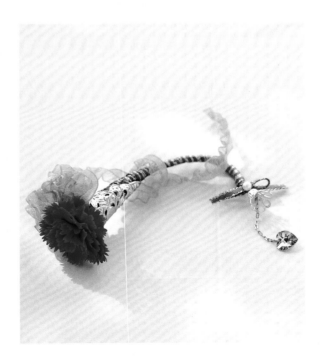

鮮豔的紅
宛如寶石

鮮豔的深紅，即使只有一朵也很有存在感。彎曲花的基部，裝飾透光圖樣的銀器和緞帶，作得如寶石一般。
鮮花＊康乃馨
花／大槻　攝影／中野

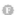

愛情小說的
續篇肯定很甜蜜

送給愛讀書的母親，從花瓣的吊繩上垂吊緞帶的書籤。使用粉彩色，滿載溫柔的心意。
鮮花＊2種康乃馨
花／plantscollection
攝影／山本

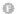

Yellow & Orange

黃 & 橘

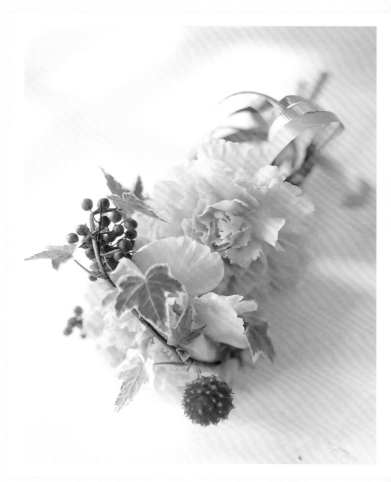

使用色彩繽紛的
花材＆顏色

在溫和的橘色上，以小粒果實
和藤蔓添加動感。不僅是同色
系的顏色，也讓相反色的藍及
閃閃發亮的銀色緞帶發揮功
用。
鮮花＊康乃馨・千日紅・常春
藤等
花／鈴木　攝影／山本
Ｆ

以薄暮為背景
閃耀的夕陽

以黑色葉子夾住顏色鮮艷的橘
色花朵，此花束的色彩對比強
烈。手握處以線狀的綠葉纏
繞。
鮮花＊康乃馨・四棱白粉藤等
花／plantscollection
攝影／山本
Ｆ

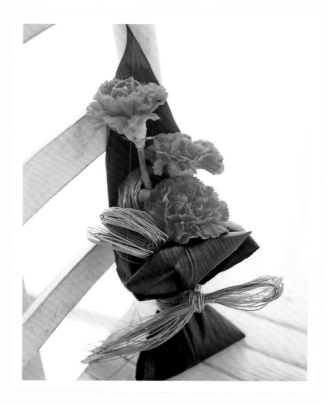

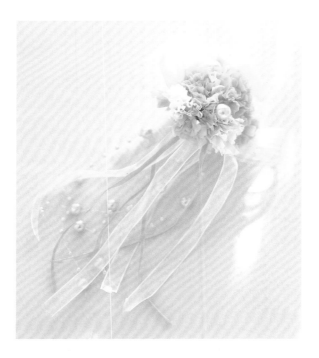

華麗的程度
如同小捧花

將兩種顏色的康乃馨的花瓣重
新黏製，增加分量感。三種緞
帶有的長長垂吊，有的圈成圓
形附在上面。珍珠的光澤也很
華麗。
不凋花材＊2種康乃馨
花／菊池　攝影／中野

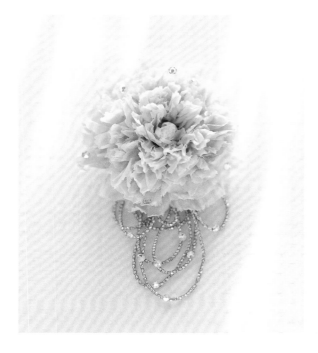

閃耀朝露
的胸花裝飾

在圓形剪裁的不織布上，以木
頭接著劑貼上花瓣及萊茵石。
配合串珠吊飾，光彩奪目。
不凋花材＊康乃馨
花／村上　攝影／中野

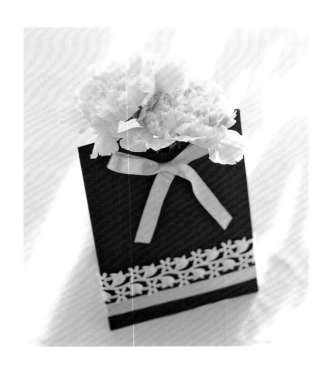

被信封袋送來的
大朵花嚇了一跳

將開起來很大朵的桃色花朵，
放入保水管，再放入厚的信封
袋中。信封袋上貼上蕾絲和緞
帶，展現特別的感覺。
鮮花＊康乃馨
花／菊池　攝影／中野
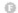

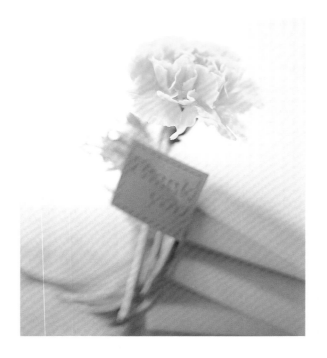

在告示牌上
寄語感謝之意

將藍灰色的緞帶多次圈成圓形
作成一整串，附在柔軟的黃花
旁邊。在大張的卡片上寫下自
己的心意。
鮮花＊康乃馨
花／plantscollection
攝影／山本
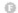

Others

其 他 顏 色

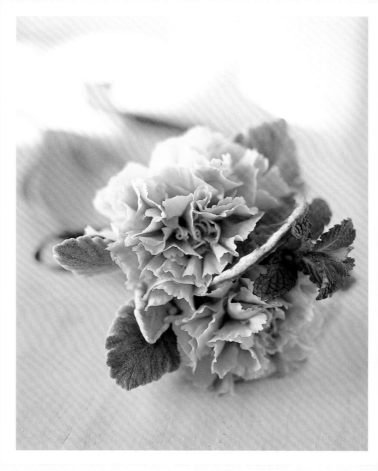

散發清香的
新鮮萊姆色

在鮮綠色的康乃馨上加上薄荷
和橘子切片,緞帶也選用橘
色,打造整體鮮嫩欲滴的造
型。
鮮花＊康乃馨・銀葉菊・薄荷
花／鈴木　攝影／山本
Ⓕ

送給時尚的母親
請選用這種顏色

無法描述是什麼顏色的中間
色,包在面紗中更顯神秘。大
大綁上的粉紅色緞帶是整體的
焦點。
鮮花＊康乃馨
花／藤井　攝影／山本
Ⓕ

送你一枝花的
棒棒糖

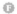

以膠帶將各種顏色的康乃馨一
朵朵包起來，如同糖果般的花
束。緞帶也選擇格子圖樣，纏
在糖果棒上。
鮮花＊4種康乃馨
花／吉田　攝影／山本

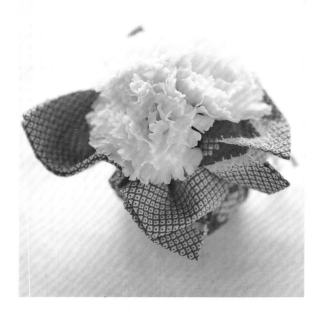

絞染的束口袋
展現和風的姿態

贈送和風小物時想一起送上，
以和服布包覆的花束。配上朱
紅的絞染，清純的白花露出開
朗的笑容。
鮮花＊康乃馨
花／plantscollection
攝影／山本

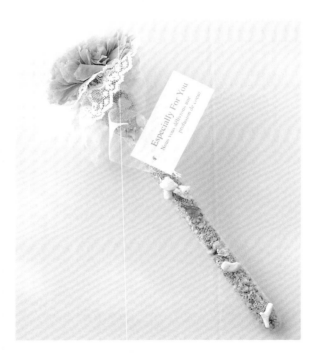

喚起了
對海的嚮往

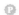

一朵色彩清涼的水色花，和蕾
絲一起固定在裝著珊瑚砂的試
管。將夏天當作禮物，送給喜
愛海的母親。
不凋花材＊康乃馨
花／福田　攝影／中野

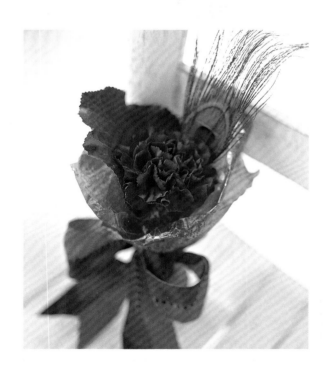

東洋風格的
妖豔紫

在藍紫色的花上附上孔雀的羽
毛，製造東洋的氛圍。紙和緞
帶也使用深紫色，以成熟風完
成作品。
鮮花＊康乃馨・銀荷葉
花／藤井　攝影／山本

好想知道

漂亮的花束綑綁法

自己製作花束時常覺得好困難,你是不是也這樣感覺呢?
但只要掌握祕訣,作出漂亮的花束其實意外的簡單。

STEP 1　事前預備花材吧!

從花店買來的時候　　　　**作完事前預備後**

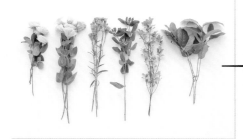　→　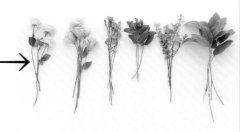

花莖若附著很多葉子,花束會不易組合,若悶住也會使花容易受傷。為了能長時間欣賞美麗的花朵,好好的作好事前預備。將買來的花材整理之後,花莖會很乾淨,花會更讓人印象深刻。

基本的處理程序

□ **去除玫瑰的刺**

以手指捏住玫瑰的刺,拇指用力,將它折斷取下。

□ **分枝和花苞的整理**

長的分枝和不要的花苞,於分岔處折斷分開。

□ **去除不要的葉子**

綑綁處以下的葉子全部摘掉。也可以剪刀修剪。

□ **取下受傷的花瓣**

外側的花瓣受傷時,從下方連接處輕輕取下。

STEP 2　將花組合成圓形

最基本的花束綑綁法,是被稱為螺旋形的樣式,照一定方向交疊花莖的綑綁作法。這種方法花會成為彼此的靠山,形狀不易散掉,花莖不會卡住,所以容易調整。在此解說簡單即可完成的步驟。

check
形狀

1

第一枝先放花莖較硬的花材,傾斜擺放後交疊上下一枝花莖。作出稍微躺臥的樣子。

▶

2

與**1**傾斜相同的角度,交疊幾枝花材上來。這時務必確認花莖交疊在一點上。

▶

3

放入幾枝後立起來確認狀態。僅以大拇指和食指出力握住花莖交疊的一點。

○ good!

花的頭部是否有散開,由上觀看確認。

× bad!

若以五指用力握住,花莖的方向會偏離。

4

再次倒放花束，以同樣的方式加上花材。同樣不要讓花材擠在一起。

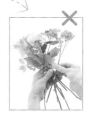

Check

✕

因為花莖會纏在一起，嚴禁從反方向交疊。

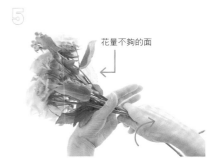

5

花量不夠的面

為避免花材集中於一方，加到一半左右即轉動花莖，從花較少的反向側加入花材。

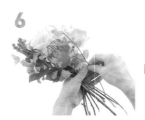

6

最後一邊考慮整體的平衡一邊疊上花。將花束橫放以拇指按住。

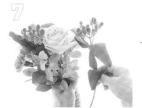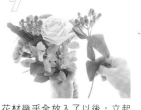

7

花材幾乎全放入了以後，立起花束調整花的方向和高度。外側也可以搭配大片葉子。

變成美麗的螺旋形了

完成

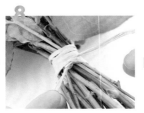

8

將拉菲草的邊緣夾在手握花束的拇指下，捲幾次後彙整起來。稍微向下捲，扎實得綁住。

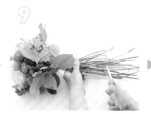

9

花莖擺齊後，剪齊花莖的長度，使其等同於從綑綁處到花為止的長度。

花朵慵懶的依偎在一起，描繪出美麗的半球形。即使中間有空隙，只要花莖加入時方向統一，完成之後都可以進行修正。

鮮花＊玫瑰・洋桔梗等
花／長塩　攝影／田邊

STEP 3　來作保水處理吧！

如果立刻要送人

如果綑綁後1至2小時內可以交給對方，可使用這個方法。菱形擺放鋁箔紙，反摺上緣。紙也可以使用餐巾紙。

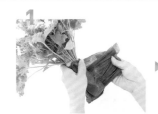

1

沾滿水的紙緊貼切口捲起來。

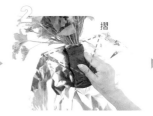

2

摺

菱形擺放鋁箔紙，上緣的角往內側摺，邊緣置於花下。

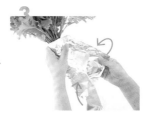

3

由下綑包，左右閉合，為了不要產生空隙，扎實的握住。

長時間帶著行走時

若要帶著花束行走3小時以上，較建議此方法。為保持其水分，維持如同插在容器中的狀態是重點。

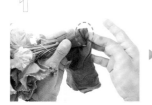

1

將切口貼在泡過水的紙中間，反摺捲起來。

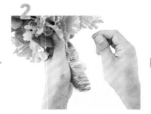

2

將1放入塑膠袋，緊貼花莖捲起塑膠袋。

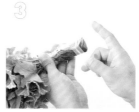

3

為了不讓水漏出來，袋口以膠帶緊封。

很方便喔！

包裝小物的新面孔 ❷
〖 花束篇 〗

即使將花束包裝得美美的，如果交給對方之前，花朵就失去生氣，
可就不妙了……在保水和運送上若能活用這些方便的小物，就會很安心。

將運送用的袋子
直接當作花器

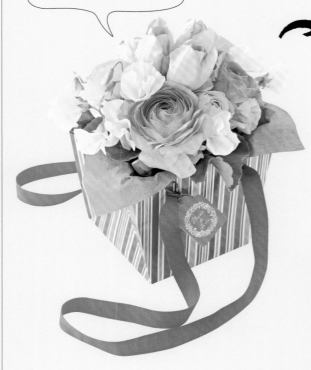

Point

【使用兩種小物】

&

內側作防水加工，提把長達30公
分的紙袋。法國製紙袋／R

使用紙袋當作花束包裝，不僅十分簡單，若
有提把也很方便運送。選用底部為四邊形，
穩定性較高的袋子，裡面放入即使翻倒也不
會讓水濺出的容器，如此一來就更安心了。
提把打上蝴蝶結，直接裝飾在袋子上也OK。
中間夾入一張皺紋紙。
生花＊鬱金香・陸蓮花等
花／野崎　攝影／田邊

●

只要使用這個
花束的底部包裝就OK了！

即使是綑綁粗的花莖
也可以強力固定

與花莖緊密接合，新型的綑綁膠帶。因為
沒有使用黏著劑，所以花莖不會沾有黏
性。
Bind-IT 透明／O

從有圖案的
袋中跳出來

即使只是想送幾枝花，只要放進來，就可
以畫上插圖或寫上信息增添樂趣。塑膠製
的花袋。
Design花袋／T

只要放入莖基部
就可維持花的耐久度

袋子裡是以99％的天然素材製成的活
性劑，保水的同時可以使花更耐久。
袋口以膠帶緊實的綑綁固定後使用。
花之惠／S

COLUMN, Gift Bouquet

Chapter
03

想送給重要的人
花圈特集

圓形，有「永遠」的含意。
被視為可以招來幸運和幸福的花圈，
是象徵好兆頭的室內裝飾。
掛在牆壁上，可以輕鬆自在的擺飾也很讓人開心。
本章中將附上清楚的作法，依照素材
介紹任何季節皆可玩味的隨性花圈。
試著贈送用心製作的幸福花圈給重要的人吧！

〈 有華麗感的鮮花花圈 〉

使用鮮嫩新鮮花朵的花圈，充滿華麗感，顯得很大手筆。
若裝飾在房間，整個空間都會顯得很特別，所以推薦作為參加派對的伴手禮。
本篇介紹以人氣花朵為主角的三款花圈。

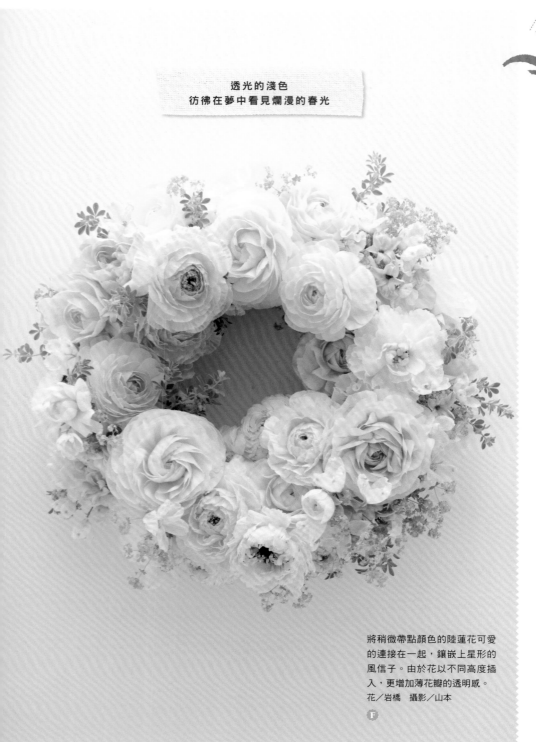

> 透光的淺色
> 彷彿在夢中看見爛漫的春光

將稍微帶點顏色的陸蓮花可愛的連接在一起，鑲嵌上星形的風信子。由於花以不同高度插入，更增加薄花瓣的透明感。
花／岩橋 攝影／山本
Ｆ

HOW TO MAKE

準備物品

鮮花＊8種陸蓮花・香豌豆花・風信子・大飛燕草・斗蓬草・蓮花・三色菫
材料&道具＊吸水海綿（花圈形）・鐵絲・剪刀
穿鐵絲＊風信子採用穿孔法（參照P.78）

1 基座的右・下・左以三角形插上開得很大，顏色不同的陸蓮花。

2 在❶的間距間補上陸蓮花。以一朵花的高度為間距改變花的高度，分成三段。

3 在縫隙中加入剩下的小花。外圍的凹陷處也以小花圍出漂亮的圓形。

4 將風信子一朵朵剪切開，自底部纏上鐵絲後加入整體花圈中。

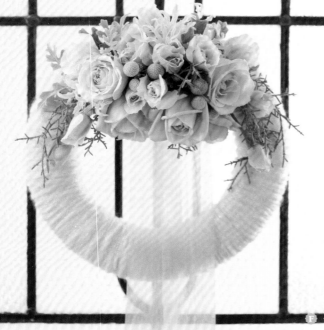

在軟綿綿的羊毛包綑的花圈上，裝飾上柔和的嬰兒粉玫瑰，形成浪漫的花圈。將花朵聚集在頂端，以長緞帶取得平衡。
花／野﨑　攝影／山本

HOW TO MAKE

準備物品

鮮花＊3種玫瑰・納麗石蒜・銀葉菊・銀果・針葉樹
材料&道具＊乾燥花用海綿（花圈形）・吸水海綿台・羊毛（白）・緞帶（粉紅）・別針・鐵絲・包線鐵絲（白）・剪刀

1 將基座全部綑上羊毛。只要用手外拉不會看到基座的薄度即可。

2 從上面綑上鐵絲，固定羊毛。因為也可以當作裝飾，所以使用多一點。

3 海綿底座切成高度2公分。以鐵絲在基座的上方綑住兩個海綿台。

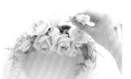

4 如同附在花圈上一般，插完葉子再插玫瑰。長長的垂吊以別針固定的緞帶。

附在花上的是純白的蕾絲。作成花瓣形狀的蕾絲在葉子間跳舞，強調四朵白百合綻放的高貴氣息。半開的花也展示側臉的美麗。
花／山本　攝影／山本

HOW TO MAKE

準備物品

鮮花＊百合・金合歡・鳳梨番石榴・銀果
材料&道具＊吸水海綿（花圈形）・裝飾品（銀）・蕾絲（白）・包線鐵絲（白）・膠水・剪刀

1 於頂端放上兩朵盛開的百合，兩朵半開的則以逆時針方向加在左側。

2 將剪切開的長短鳳梨番石榴填滿空缺處，作出逆時針的花流。

3 為將百合與百合間連接起來，放入金合歡。沒有花之處也加入少量，將果實散放各處。

4 剪裁蕾絲，加入鐵絲，作成花瓣的形狀，放入整體花圈中。

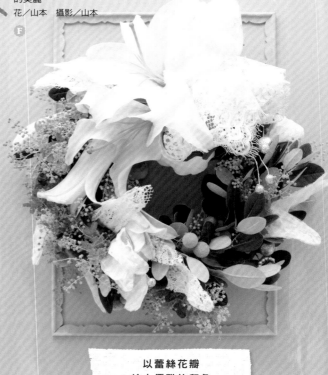

〈 可 以 長 時 間 玩 味 的 不 凋 花 〉

由於不需要水，重量很輕方便搬運，所以只要變換吊掛場所，
變換緞帶即可長時間擺飾的不凋花花圈。
正因為如此，很適合作為室內裝飾，就以不刻意的顏色和樣式贈送吧！

HOW TO MAKE

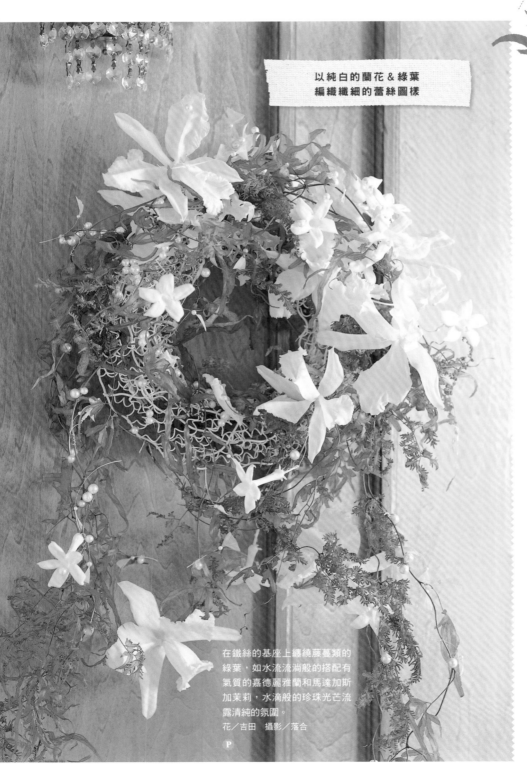

以純白的蘭花＆綠葉
編織纖細的蕾絲圖樣

在鐵絲的基座上纏繞藤蔓類的
綠葉，如水流淌般的搭配有
氣質的嘉德麗雅蘭和馬達加斯
加茉莉，水滴般的珍珠光芒流
露清純的氛圍。
花／吉田　攝影／落合
Ｐ

準備物品

不凋花材＊嘉德麗雅蘭・馬
達加斯加茉莉・海金沙
材料＆道具＊2種鐵絲圈（圓
拱形・平坦形）・2種珍珠吊
飾（白・大和小）・羽毛
（白）・鐵絲・包線鐵絲
（白）・熱熔膠・剪刀
穿鐵絲＊嘉德麗雅蘭和馬達
加斯加茉莉用U形法。兩條
海金沙、羽毛使用纏繞法
（參照P.78）

1 在兩種基座間夾入海金
沙，以白色鐵絲固定數處。

2 基座上也纏上相同的葉
子。左右的斜下方加入穿了
鐵絲的葉子。

3 基座的右側邊和左上
邊，以鐵絲固定主角嘉德麗
雅蘭，也使用熱熔膠黏著。

4 剩下的花材以鐵絲纏在
基座上。以熱熔膠貼上串
珠。

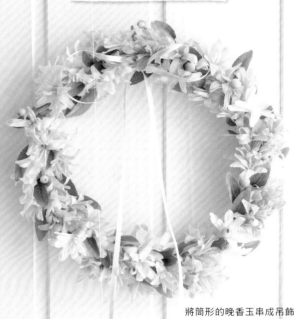

粉彩色的
楚楚可人吊飾

將筒形的晚香玉串成吊飾，圓圓的連接起來，作成可愛的花圈。在染上四種粉彩色的花朵上，以亮色的綠葉和果實吸引目光。

花／石川　攝影／落合

準備物品

不凋花材＊4種晚香玉
人造花材＊藥用鼠尾草・果實
材料&道具＊緞帶（綠）・鐵絲・花藝膠帶（白）・剪刀
穿鐵絲＊晚香玉使用穿孔法。果實和葉子使用纏繞法（參照P.78）

1 將花材一片片一朵的綁上鐵絲。自花的尾端開始綑上花藝膠帶。

2 在花上加上一片葉子，以花藝膠帶綑綁。此為吊飾的開頭。

3 同顏色的花2至3朵綁在一起，加上葉子或果實，以膠帶固定，放入吊飾中。

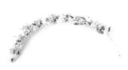

4 吊飾完成。將它圈成圓形，接合的兩端以膠帶固定。上方綁上緞帶。

準備物品

不凋花材＊3種玫瑰
人造花材＊2種蘋果（銀色・大和小）
材料&道具＊乾燥花用海綿（花圈形）・附果實的裝飾品（銀色）・緞帶（茶色直條紋）・鐵絲・花藝膠帶（白）・熱熔膠・剪刀
穿鐵絲＊紫色和白色的玫瑰各5至6朵使用交叉法。剩下的玫瑰拆解成花瓣，使用髮針法（參照P.78）

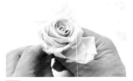

1 在穿上鐵絲的紫色玫瑰上交疊兩種不同顏色的花瓣，以花藝膠帶固定。

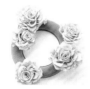

2 於圖中基座的位置上，以熱熔膠固定 ❶ 所作之加工玫瑰。

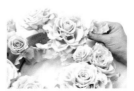

3 於花間的間距處插上穿了鐵絲的花瓣，一邊統一方向一邊加上花瓣。

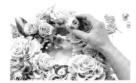

4 將加上鐵絲腳的果實裝飾品四處擺放。蝴蝶結緞帶以鐵絲固定。

以淺紫配上膚色、象牙色這些纖細色彩的花瓣，編織成的大朵花作。不反光的銀色果實和葉子加入後，形成復古的氛圍。

花／山本　攝影／落合

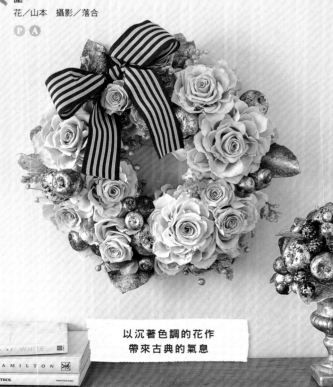

以沉著色調的花作
帶來古典的氣息

〈 串接可愛的果實 〉

鮮豔的莓果，鬆軟的棉花，圓而豐潤的果實其可愛之處很特別。
由於它們自然且恰到好處的存在感，可以輕鬆自在的裝飾。

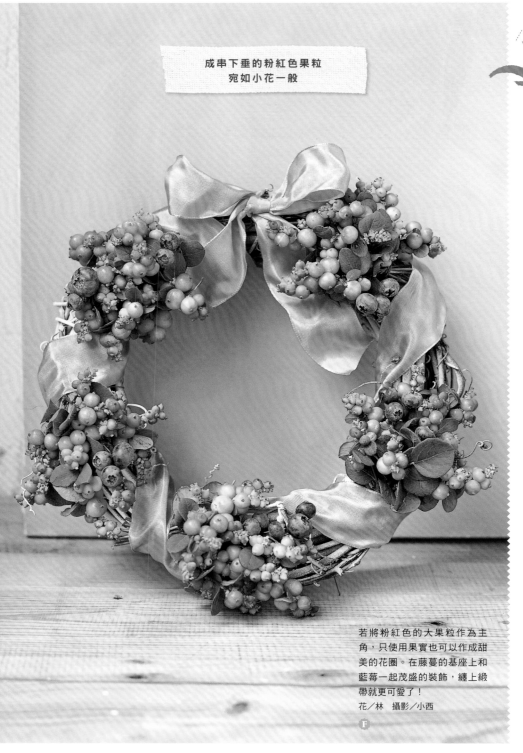

成串下垂的粉紅色果粒
宛如小花一般

HOW TO MAKE

準備物品

鮮花＊雪果・藍莓
材料&道具＊藤蔓的基座・緞帶（粉紅）・包線鐵絲（茶色）・噴雪劑・防水花用接著劑・剪刀

1 在藤蔓的整個基座上噴上噴雪劑，染上薄薄一層白。

2 以接著劑在藍莓上加上鐵絲腳，雪果則數支綑成束。

3 將 2 的雪果束空出間隔，往同一方向橫臥固定，將藍莓插入其間。

4 在雪果束與雪果束間旋轉纏上緞帶。在頂部以鐵絲固定蝴蝶結緞帶。

若將粉紅色的大果粒作為主角，只使用果實也可以作成甜美的花圈。在藤蔓的基座上和藍莓一起茂盛的裝飾，纏上緞帶就更可愛了！
花／林　攝影／小西
Ｆ

溫暖到心裡的
棉花白雪愛心

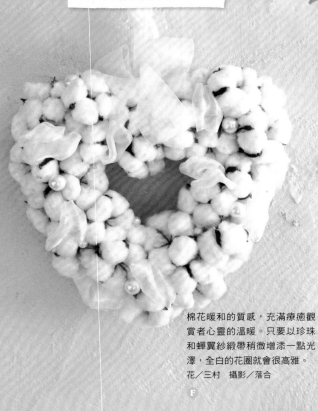

棉花暖和的質感，充滿療癒觀賞者心靈的溫暖。只要以珍珠和蟬翼紗緞帶稍微增添一點光澤，全白的花圈就會很高雅。
花／三村　攝影／落合

F

準備物品

鮮花＊棉花
材料＆道具＊吸水海綿（心形花圈）・綁上鐵絲的珍珠（白）・2種緞帶（白・緞面和蟬翼紗）・鐵絲・雙面膠・剪刀

1 切割海綿至淺底盤子的高度。在外圍以雙面膠纏上緞面布緞帶。

2 將果實的莖綑上鐵絲補強。取下一些棉毛揉圓，附上鐵絲當腳。

3 從心形的兩谷間開始向兩側插入棉花。角落處則放入 **2** 中揉圓的棉毛球。

4 剪下蟬翼紗緞帶，圈成圓形以鐵絲固定在縫隙間。加入珍珠。

如同從山中砍下帶回附著果實的藤蔓，直接彎成圓形一般，這種粗曠感好帥！基座以青苔草表現青苔叢生的感覺。富有風味的果實的表情上，飄散出原野風情。
花／岡本　攝影／落合

F

準備物品

鮮花＊雙輪瓜・雞屎藤・青苔草
材料＆道具＊吸水海綿（花圈形）・藤蔓基座・拉菲草・包線鐵絲（綠）・剪刀

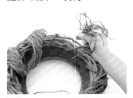 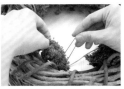

1 在海綿上放上藤蔓基座，綑綁拉菲草束，以鐵絲固定。

2 以彎成U形的鐵絲固定青苔草於海綿內側。也在藤蔓間夾入一些。

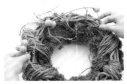 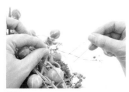

3 莖的前端插入海綿和藤蔓間，纏繞雙輪瓜，以鐵絲固定。

4 如同附在基座上一般纏繞雞屎藤，以彎成U形的鐵絲固定。

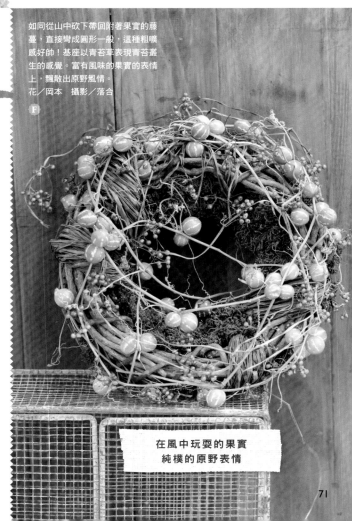

在風中玩耍的果實
純樸的原野表情

〈 以 身 邊 素 材 作 成 的 個 性 花 圈 〉

羊毛氈和鈕釦……將手邊有的東西連接起來,來作玩心十足的花圈吧!
喜歡的東西、有回憶的東西,依照不同點子就變身禮物囉!

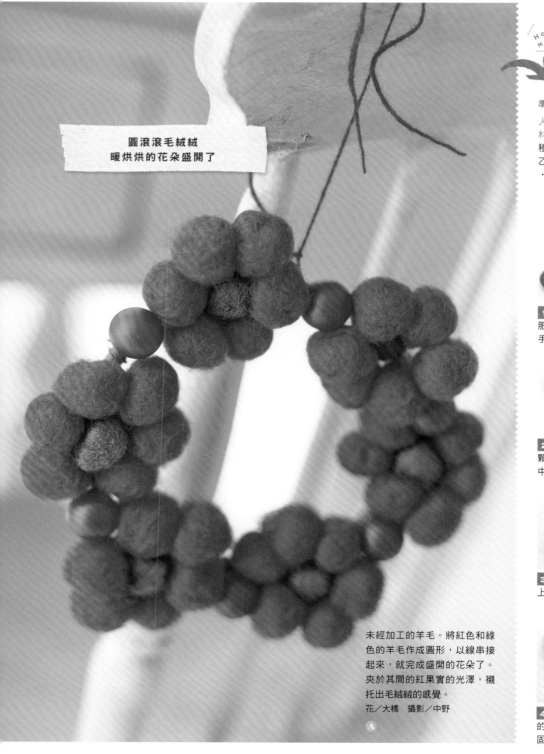

圓滾滾毛絨絨
暖烘烘的花朵盛開了

未經加工的羊毛。將紅色和綠色的羊毛作成圓形,以線串接起來,就完成盛開的花朵了。夾於其間的紅果實的光澤,襯托出毛絨絨的感覺。
花／大橋　攝影／中野

Ⓐ

HOW TO MAKE

準備物品

人造花材 ＊附鐵絲的紅果實
材料&道具 ＊毛線(紅)‧2種羊毛(紅‧綠)‧碗‧聚乙烯手套‧針‧鐵絲‧鋁線‧花藝膠帶(綠)‧剪刀

1 羊毛以清潔人類肌膚的肥皂水沾濕,以戴了手套的手小小的揉圓,放置乾燥。

2 以穿針的毛線接起 1 的6顆紅球與1顆綠球,作成如圖中花的形狀。

3 將鋁線捲成好幾層,纏上花藝膠帶,作成圓形。

4 於 3 的基座上交互附加 2 的花和裝飾果實,花以鐵絲固定於基座。

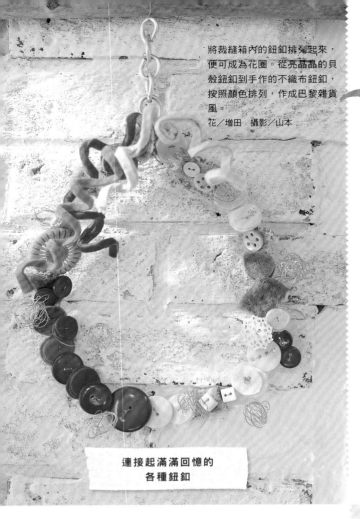

將裁縫箱內的鈕釦排列起來，便可成為花圈。從亮晶晶的貝殼鈕釦到手作的不織布鈕釦，按照顏色排列，作成巴黎雜貨風。
花／增田　攝影／山本

HOW TO MAKE

準備物品

材料&道具＊3種鈕釦（紅・茶・白）・羊毛（茶）・4種不織布（紅・粉紅・白茶）・鋁線・打孔器・雙面膠・線圈鐵絲・剪刀・尖嘴鉗

1 將布剪成圓形和四邊形，以打孔器打孔。在所有的鈕釦上穿過線圈鐵絲。

2 彎成水滴形的鋁線當作基座，以尖嘴鉗纏上**1**的鐵絲。

3 將顏色大致確定，夾入大又有趣的配件，交疊在一起增添變化。

4 在兩條細切的不織布上夾上線圈鐵絲，以膠帶固定，凹成圓形作成緞帶。

連接起滿滿回憶的
各種鈕釦

有著可愛顏色、爆米花形狀的金平糖。鑲嵌在和紙包綑的基座上，讓如同棉花糖般的馬海毛毛線輕飄飄的。甜味滿分又調皮的花圈。
花／柳澤　攝影／落合

HOW TO MAKE

準備物品

材料&道具＊5種金平糖（橘・白・粉紅・黃・綠）・2種和紙（白・粉紅）・馬海毛毛線（白）・藤・黏著劑・剪刀

1 將藤多次彎圓，剩下的藤綑綁起來，作成有厚度的基座。前端插入中間。

2 白色和紙作成細長棒狀綑在基座上，前端以毛線固定。稍微露出基座。

3 粉紅色的和紙中放入金平糖，兩端以毛線綁住，包糖果。

4 以黏著劑將**3**貼在基座上，四周散上金平糖。全體綑上毛線。

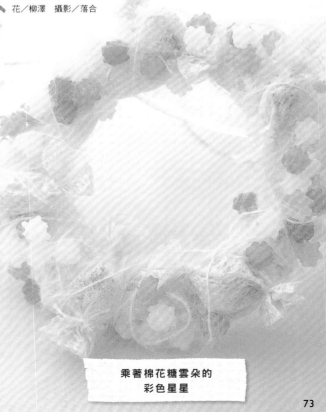

乘著棉花糖雲朵的
彩色星星

〈 基本的花圈包裝 〉

由於花圈容易毀損，直接放入盒中擔心形狀受損。
因此，在此介紹搭配花圈類型的巧妙固定法。
如此一來，就能保持原本美麗的樣貌運送。

適合不同花圈的方法為？

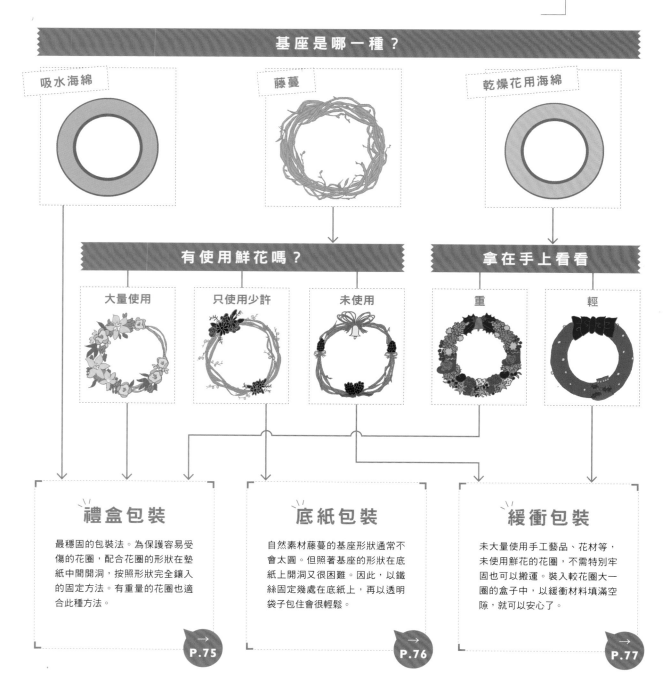

基座是哪一種？

吸水海綿　　　　藤蔓　　　　乾燥花用海綿

有使用鮮花嗎？　　　　拿在手上看看

大量使用　　只使用少許　　未使用　　重　　輕

禮盒包裝

最穩固的包裝法。為保護容易受傷的花圈，配合花圈的形狀在墊紙中間開洞，按照形狀完全鑲入的固定方法。有重量的花圈也適合此種方法。

P.75

底紙包裝

自然素材藤蔓的基座形狀通常不會太圓。但照著基座的形狀在底紙上開洞又很困難。因此，以鐵絲固定幾處在底紙上，再以透明袋子包住會很輕鬆。

P.76

緩衝包裝

未大量使用手工藝品、花材等，未使用鮮花的花圈，不需特別牢固也可以搬運。裝入較花圈大一圈的盒子中，以緩衝材料填滿空隙，就可以安心了。

P.77

以墊紙完全固定
禮盒包裝

花瓣飄動的鮮花花圈，
為了不使其受傷的搬運法。
墊紙的尺寸是重點。

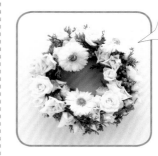

將這個花圈
包起來

Ｆ

在吸水海綿上插滿鮮花
的花圈，側面則使用很
多綠葉和果實。
鮮花＊3種玫瑰・白頭翁
・檜葉・針葉樹

使用材料是這4種

□ 盒子

花圈的外圍直徑比基座大了約6
cm。盒子要比花圈還要更大。
若基座的外圍直徑是20cm，盒
子需要30cm以上。

□ 墊紙

由於海綿很軟，因此不使用鐵
絲，而以墊紙固定。將花圈放
入中央的圓中，四邊下摺彎
曲，作成高底。

□ 透明防水紙

為了防水的必要配備。除此之
外，若使用這個，對方要取出
放入墊紙的花圈也較容易。剪
成圓形使用。

□ 蓋子

為防止花圈暴露在風中。若有
透明的蓋子是最好的，若沒
有，透明防水紙也可以，使用
瓦楞紙製作也OK。

POINT 1

決定墊紙的尺寸

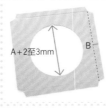

A+2至3mm

B

**配合花圈基座的
大小客製化**

剪裁薄型瓦楞紙製作。由於
盒子和花圈基座的尺寸必須
配合，插花之前先測量其尺
寸。

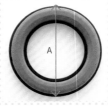

A

B

墊紙的一邊必須為「方便
放入的盒寬」＋「花圈基座
的淺盤高（B）×2」。以這
個尺寸剪裁成正方形，剪掉
外側的四個角。中央以「淺
盤的外圍直徑（A）＋2至3
cm」為直徑挖出圓形。外摺
四邊立起來即完成墊紙。

POINT 2

決定透明防水紙的尺寸

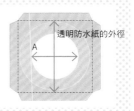

A

透明防水紙的外徑

大一點方便使用

夾入墊紙和花圈的中間。剪
裁得比基座的外圍直徑大很
多，比墊紙的一邊小，如此
一來，在防水功能上及取出
的方便性上都會很好。

盒子包裝**完成！**

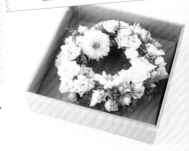

POINT 3

放入盒子中

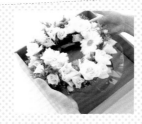

**以透明防水紙
以防水蓋防風**

在盒子裡放入墊紙，再擺上
透明防水紙後將基座的淺盤
子鑲入。為不使蓋子受水氣
影響，贈送前再蓋上蓋子。

**也請注意
盒子高度**

開在墊紙上的洞，為讓透明防
水紙扣住，只比基座稍大，因
此紮實的貼合。為了不要讓蓋
子碰到花，盒子的高度也需要
空間。

以鐵絲牢牢的固定
底紙包裝

最適合雖然堅固但形狀歪斜的藤蔓花圈。
因為此方法可以牢靠固定，
所以果實也不會掉下來。

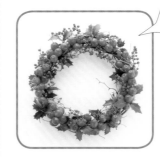

將這個花圈包起來

F

在光滑菝葜的藤蔓圈成的基座上，放滿紅色果實。左上方稍微凹陷。
鮮花＊海棠果・南天竹・異葉木犀

使用材料是這4種

☐ 底紙

為了牢固的保護花圈，盡量選擇又厚又堅固的瓦楞紙。尺寸比花圈大一圈左右較方便使用。

☐ 三根鐵絲

為固定花圈使用。由於要通過藤蔓中間，若太粗會不易使用，太細則不穩當。＃24左右的粗細度最恰當。

☐ 透明防水紙

保護花圈免受風和外力影響。使用底紙和花圈能裝入的尺寸，並作成袋狀。雖以透明膠帶固定。但在此將其上色，成為辨識度高的膠帶顏色。

☐ 繩子

為封住透明袋子使用。裝有鐵絲的繩子較易綑綁，但若使用緞帶及編織絲帶可愛的綑綁，效果也很不錯。

POINT 1 　固定3處

製作前將基座靠在上面確認位置

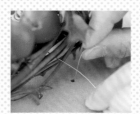

1 製作花圈前，將基座靠在底紙上面，頂點和左右三處各以打孔器打兩個洞（內側直徑側和外圍直徑側）。

2 在藤蔓1的地方穿過鐵絲。花圈完成後，此鐵絲穿過底紙的洞，在裡面扭轉固定。

POINT 2 　以透明防水紙包住

讓袋中充滿空氣

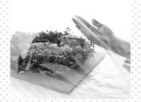

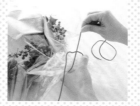

1 袋中放入花圈，將手伸入拍打玻璃紙上部。防水紙和花圈之間將有充足的空間。

2 大量的空氣成為緩衝保護花圈，封起袋口，扎實的綁上繩子。

底紙包裝完成！

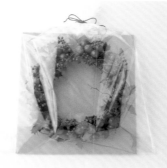

緊綑鐵絲

大量包住果實周邊的空氣，保護花圈。為了不讓固定在底紙上的鐵絲鬆掉，紮實得綑綁到緊繃為止。

METHOD 3

以緩衝物溫柔守護

緩衝包裝

很少會形狀變形的手工藝品花圈和不凋花花圈，
即使使用不固定在底紙上的包裝法，也沒問題。

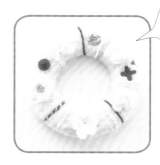

將這個花圈
包起來

Ⓐ

紅×水色×白的北歐風花
圈。在保麗龍製的基座上
細上羊毛，以三種顏色的
毛線裝飾。
人造花材＊毛線花

使用材料是這3種

□ 盒子

預備比花圈大一圈的盒子，高
度也較花圈稍微高一點。如果
太緊，花圈可能會碰到盒子。

□ 緩衝材料

靠在花圈四周的材料。在此是
將薄紙捲起來弄圓來製作，也可
使用其他的素材。需要細長及
圓形兩種類的材料。

□ 蓋子

在此使用透明的蓋子，也可只
以防水紙覆蓋。使用瓦楞紙製
作，開出圓形和心形的洞，可
以看見內容物也很有趣。

緩衝包裝完成！

POINT 1

製作緩衝物

**預備圓形緩衝物和
細長形緩衝物**

將薄紙揉圓製作內芯，再拿
一張薄紙包住它作成圓形緩
衝物。細長形緩衝物也以同
樣方法製作成細長狀。兩者
的內芯都鬆軟得揉圓。

POINT 2

放入盒中

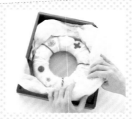

**從細長形緩衝物
開始放入**

將花圈放入盒中，四周以細
長形緩衝物填滿。不要塞太
緊，鬆軟得放入。花圈的中
心放進圓形緩衝物。

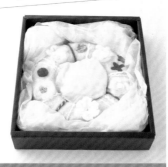

將緩衝物附加在
盒子的角落

被軟綿綿的緩衝物埋住般收納
起來的花圈。放入細長形緩衝
物的時候，請扎實地將它附加
在盒子的四個角落。若是有空
隙，搬送過程中花圈會搖動。

**ONE
RANK
UP！**

**基本的包裝加上α，
將成為更棒的包裝**

使用透明的盒子，軟墊素材改
成仿真毛皮，就會成為可觀賞
的包裝。也可以在中間放上小
禮物。

花朵的鐵絲纏繞法

在沒有花莖的不凋花上加上花莖的方法稱為穿鐵絲法。
由於有幾種種類，在此介紹此書中使用到的穿鐵絲法。

COLUMN, wiring

穿孔法

小朵的玫瑰等，使用在花萼和花莖堅固，相對較輕的花材上。將一根鐵絲從旁邊橫穿過。

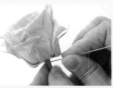

1 將鐵絲的前端靠在花綁點的下方，一邊以手指轉動一邊刺穿至對面為止。

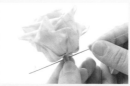

2 貫穿之後慢慢以手指前推。當花來到鐵絲的中心時，下彎鐵絲兩端對齊。

交叉法

在花莖和花萼上作兩次穿孔法，直角交叉的方法。有力的支撐大朵玫瑰等較重的花。

1 第一根鐵絲以穿孔法刺入。將花旋轉90°後刺入第二根。同樣的當花來到鐵絲的中心時，下彎鐵絲兩端，將全部的鐵絲直直的對齊。

U形法

將彎成U形的鐵絲刺入花的中心，下拉至看不見為止。使用於長筒形的花。

1 以手指將鐵絲的中心摺對半。以鉗子等從兩側將U形部分夾細。

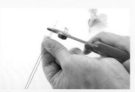

2 將**1**中摺彎的鐵絲其兩隻腳對齊，剪至需要的長度。

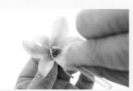

3 彎成U形的鐵絲自花的中心刺入，從下方慢慢下拉。

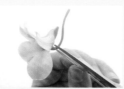

4 下拉至看不見鐵絲為止。若卡到花蕊就停住。剩下的花莖則剪除。

纏繞法

於花莖上綑上鐵絲的方法。在分岔處插入鐵絲則不易脫落。

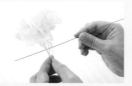

1 有分岔的花材在其分岔處插入鐵絲到鐵絲的中心部位。

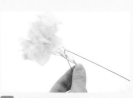

2 下彎鐵絲的兩端，平行對齊於花莖兩側。

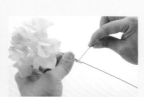

3 下彎的部分以手指按住再打開一邊的鐵絲，纏在另一邊的鐵絲及花莖上。

Check

沒有
分岔的花

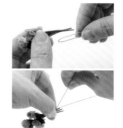

U形鐵絲靠在花莖上，以手指按住，將一邊的鐵絲纏在另一邊的鐵絲和花莖上。

髮針法

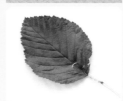

將葉子中央的粗葉脈如同穿針一般穿過鐵絲的方法。使用於葉面寬大的葉子。

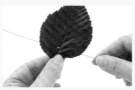

1 葉子下方中央的粗葉脈旁邊，自內側穿入鐵絲，穿出表面，再穿入內側。

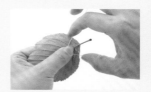

2 當葉子來到鐵絲中央，按住刺入的部分，下彎兩端。

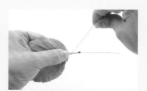

3 打開一邊的鐵絲，纏在另一邊的鐵絲及花莖上。

Check

想為葉子
加上角度時

若將鐵絲刺入葉子上方，就可如同圖中一般彎曲葉子成喜歡的角度。

Chapter
04

永遠盛開的花
讓人更享受花禮製作

使用不凋花和人造花，
手作可愛的小物吧！
送給好朋友的小禮物
及搭配日常衣著的配件，
傳遞心意的卡片等，
若使用可久放的花，
花禮的多樣性將越來越寬廣。

想一次製作很多
花&雜貨的小禮

想送花給很多人的時候,買一盒或一綑花,再分成小份是最好的方法。
使用雜貨店的小物來製作時尚的小裝飾吧!
雖然同樣以花是主角,但因搭配的雜貨不同,就能作出不一樣的感覺。

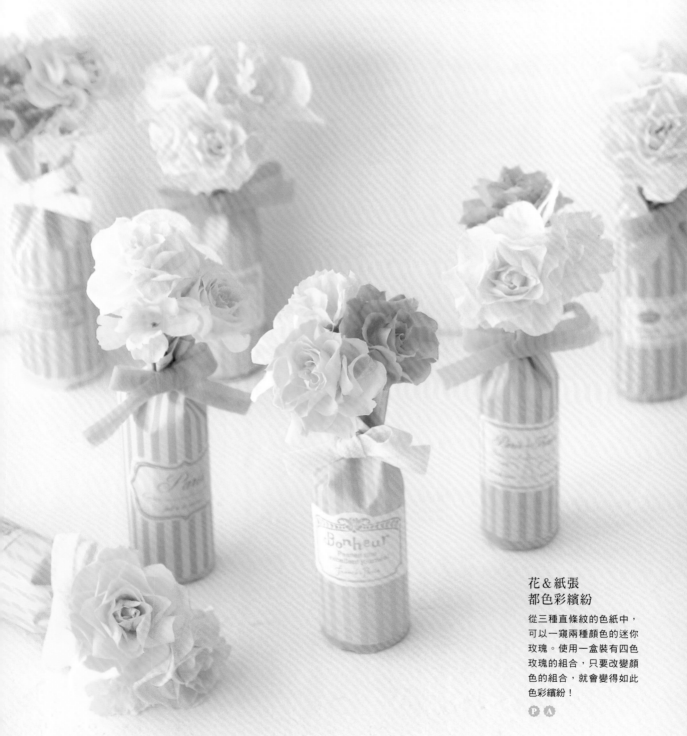

花&紙張
都色彩繽紛

從三種直條紋的色紙中,
可以一窺兩種顏色的迷你
玫瑰。使用一盒裝有四色
玫瑰的組合,只要改變顏
色的組合,就會變得如此
色彩繽紛!

P A

＊在製作上,除了寫出來的材料外,另有使用鐵絲和乾燥花用海綿,接著劑(黏著劑或木頭接著劑)等。

主花

・玫瑰 1盒24朵

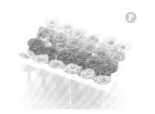

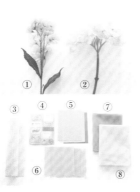

〈 12份的材料 〉

▶主花

| P 玫瑰（4種組合24朵） | 1盒 |

▶配花

| ① A 小花（黃） | ⅔枝 |
| ② A 繡球花（白） | ⅓枝 |

▶材料

③ 防滑墊	2張
④ 標籤貼紙（組合）	2張
⑤ 圖畫紙（組合）	1包
⑥ 色紙（組合）	1包
⑦ 不織布（粉紅）	1綑
⑧ 不織布（黃）	1綑

玫瑰一盒
加上花＆雜貨
↓
可作出12個
小裝飾！

How to Make

1 圖畫紙的直邊剪得較色紙長。於其上疊上色紙，以膠帶固定。下面剪出1cm的缺口。

2 剪裁止滑墊，中心留出空間捲成筒狀，以膠帶固定。以不織布當緞帶。

3 將 2 的筒狀物以 1 的紙包住，邊緣自下方算起 ⅔ 以雙面膠固定。摺入筒狀物底下的圖畫紙，在開口處插上花。

■ Mini Gift ■

以華麗的玫瑰作成
嬌小吸睛的造型

將具高級質感的玫瑰當作主角，
即便是小小的作品也不會顯得廉價。
整個作品也搭配華麗的顏色。

主花

· 玫瑰 1盒8朵

小裝飾
可以作
8個

作成爆米花

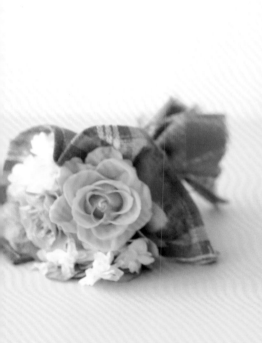

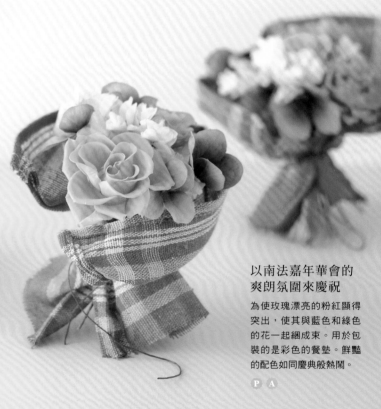

以南法嘉年華會的
爽朗氛圍來慶祝

為使玫瑰漂亮的粉紅顯得
突出，使其與藍色和綠色
的花一起綑成束。用於包
裝的是彩色的餐墊。鮮豔
的配色如同慶典般熱鬧。

P A

〈 8份的材料 〉

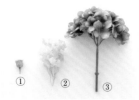

▶ 主花

P 玫瑰（粉紅）	1盒
▶ 配花	
① P 玫瑰（綠）	⅓盒
② P 繡球花（淺綠）	1盒
③ A 繡球花（藍）	1枝
▶ 材料	
④ 餐墊（格子）	4張
⑤ 繩子（深藍）	1綑

(**Point**)

將餐墊剪成一半。為了不
要在捲布時皺掉，在布的
兩端和中間以雙面膠黏上
鐵絲。置於兩端的鐵絲長
度與布寬相同，中間的鐵
絲則較短。

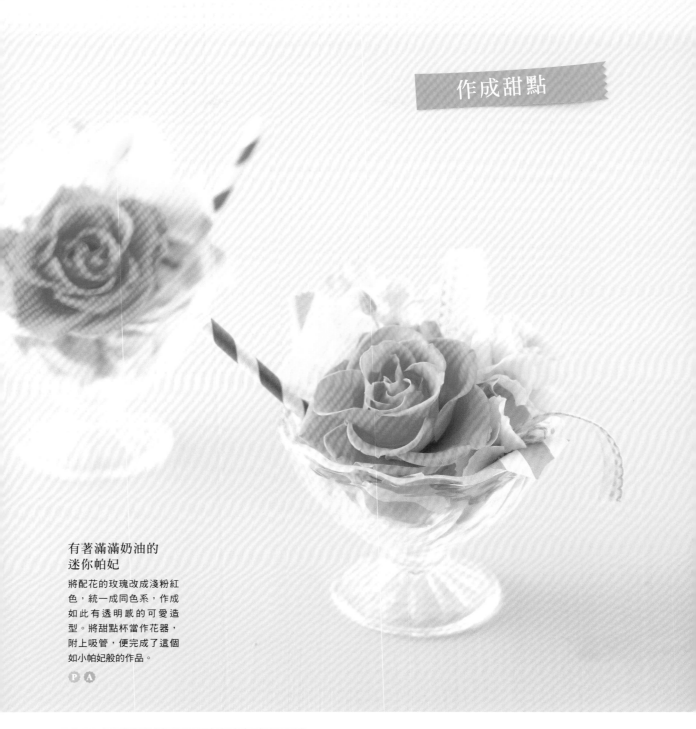

有著滿滿奶油的迷你帕妃

將配花的玫瑰改成淺粉紅色，統一成同色系，作成如此有透明感的可愛造型。將甜點杯當作花器，附上吸管，便完成了這個如小帕妃般的作品。

ⓟ Ⓐ

(Point)

將紙袋剪成大大小小的紙。在花器上黏貼雙面膠，將大張紙的圖案朝下貼上，將小張紙的圖案朝上交疊上去。在玫瑰上綑上鐵絲，與其他的花綑成束放入花器中。

〈 8份的材料 〉

▶ 主花	
ⓟ 玫瑰（粉紅）	1盒
▶ 配花	
① ⓟ 玫瑰（淺粉紅）	⅓盒
② Ⓐ 幸運草（淺粉紅）	1枝
③ Ⓐ 繡球花（淺粉紅）	⅔枝
▶ 材料	
④ 緞帶（水色×白）	3綑
⑤ 吸管（直條紋）	1束
⑥ 紙（直條紋）	1疊
⑦ 容器（透明）	8個

容易細分的小花
以兩種類賦予變化

只要細分開來，使用一束花即可作出各種造型的小花。由於只有單一種類很單調，所以使用兩種形狀不同的素材。

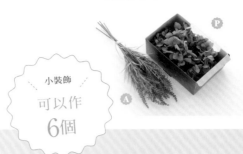

主花
· 繡球花 1盒2枝
· 薰衣草 1束

小裝飾
可以作
6個

作成可愛的作品

喚醒少女心的可人花圈

加入明亮的粉紅和白色的花，作成只有小花的小花圈。基座使用露出來也沒關係的藤蔓，所以花材即使少量也OK。圓形和女孩風格的緞帶，襯托出繡球花的可愛。

P A

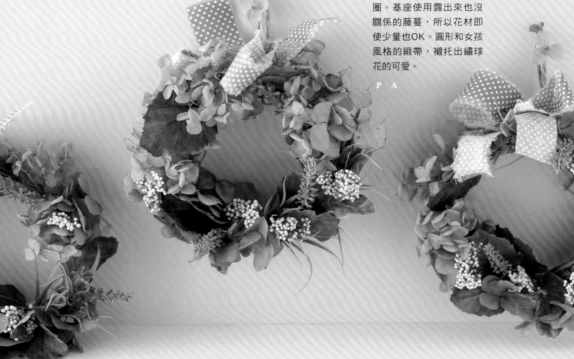

〈 6份的材料 〉

▶ 主花

| ⑫ 繡球花（綠） | 1盒 |
| ⓐ 薰衣草（紫） | 1束 |

▶ 配花

① ⑫ 繡球花（粉紅）	1盒
② ⑫ 米香花（白）	⅓束
③ ⓐ 羅勒（綠）	1束

▶ 材料

④ 麻繩（粉紅）	1綑
⑤ 布（藍×白色點點）	1塊
⑥ 藤蔓的花圈基座	6個

(Point)

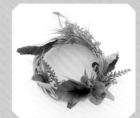

在基座上加上麻繩當作掛繩，以黏著劑在基座上黏貼薰衣草和羅勒。右下部分黏貼較多量。將繡球花加入整個花圈，撕開布，作成緞帶結，裝飾於頂部。

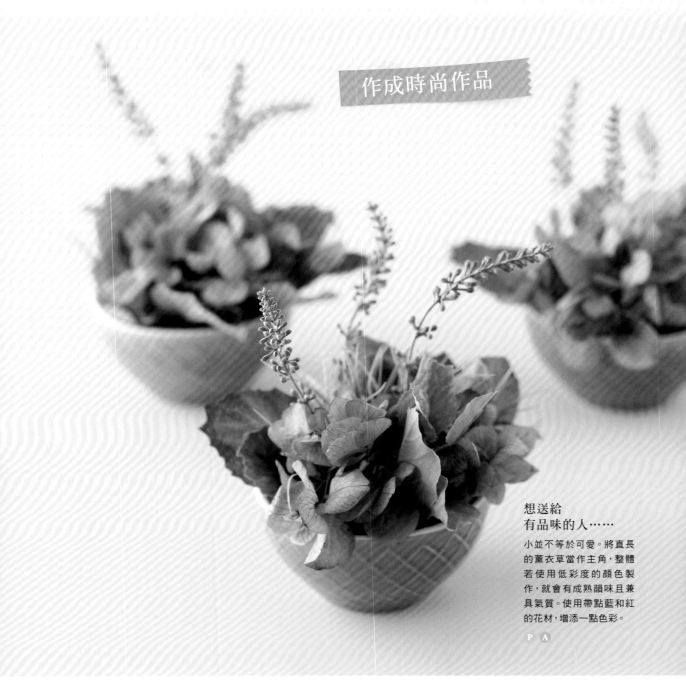

作成時尚作品

想送給
有品味的人……

小並不等於可愛。將直長的薰衣草當作主角,整體若使用低彩度的顏色製作,就會有成熟韻味且兼具氣質。使用帶點藍和紅的花材,增添一點色彩。

P A

(Point)

乾燥花用海綿放入花器中,以羅勒和繡球花整個埋住。將薰衣草長長的插入。將綑上鐵絲腳的繡球花置於較高的位置,底部是柔軟的海綿。

〈 6份的材料 〉

▶ 主花

① Ⓐ 羅勒(綠)

ⓟ 繡球花(綠)	1盒
Ⓐ 薰衣草(紫)	1束

▶ 配花

① Ⓐ 羅勒(綠)	1束

▶ 材料

② 容器(藍)	6個

要不要試著動手作
花的飾品呢？

要送禮給時尚的人，那就選擇每天都會帶在身上的花配件吧！
休閒的、簡單的、可愛的小物……
雖然小但是很華麗，一定會讓對方留下深刻印象。

NECKLACE

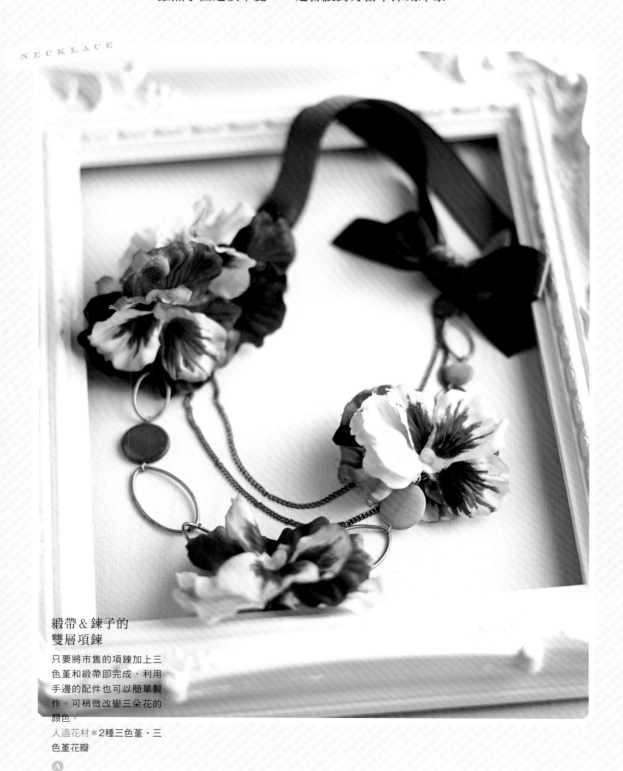

緞帶&鍊子的
雙層項鍊

只要將市售的項鍊加上三
色菫和緞帶即完成，利用
手邊的配件也可以簡單製
作。可稍微改變三朵花的
顏色。

人造花材＊2種三色菫・三
色菫花瓣

Ⓐ

PANSY

〈 紫色三色堇 〉

顯出紅色
的美麗胸針

置於花朵正中央的是串珠和萊茵石。在胸口亮晶晶的閃耀光芒。點綴上酒紅色，營造整體的成熟氛圍。

人造花材＊2種三色堇

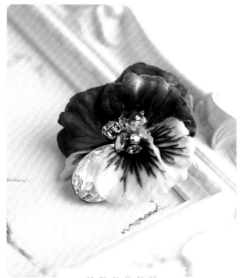

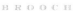

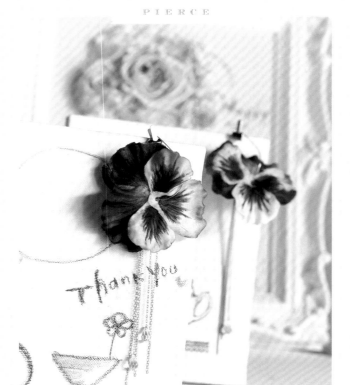

鍊子搖曳的
可愛耳針

花直徑約4cm的花作為耳環雖然略大，但花瓣飛舞跳耀的姿態純樸動人。下垂的鍊子很輕巧。

人造花材＊三色堇

交疊花瓣
的髮箍

兩朵三色堇花瓣與緞帶交疊，作成大朵的花飾。時尚的色調很適合黑髮。也可以搭配髮圈。

人造花材＊2種三色堇

CARNATION

〈 白 × 藍 康乃馨 〉

NECKLACE

流蘇般的長項鍊

從流蘇的空隙間窺見的康乃馨。整朵花以線包住，每次走起路來花瓣就會若隱若現。

不凋花材＊康乃馨

P

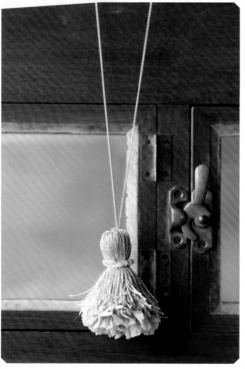

BRACELET

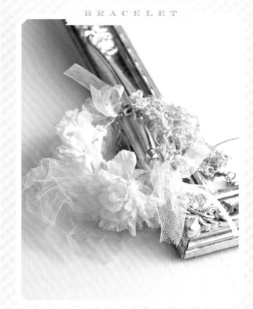

吊飾風手環

花與薄紗連接在一起。自由奔放變換方向的蟬翼紗和康乃馨花瓣，其飛舞的感覺相當美麗。

不凋花材＊康乃馨

P

RING

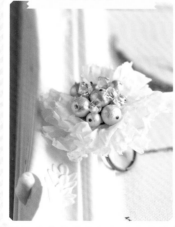

棉花珍珠光芒閃耀的戒指

花的中心放上棉花珍珠和串珠。四周是康乃馨的花瓣。純白搭配波浪形皺褶的可愛感覺，也很適合新娘子。

不凋花材＊康乃馨

P

HAIRPIN

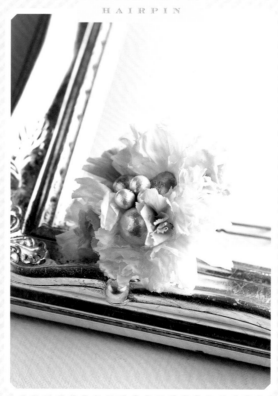

散發清爽氣息的雙色髮飾

置於中間的是棉花珍珠，四周放上雙色組合的花瓣。由於只是在花的內側加入髮飾而已，因此作法也很簡單。

不凋花材＊2種康乃馨

P

ROSE

〈 紅色迷你玫瑰 〉

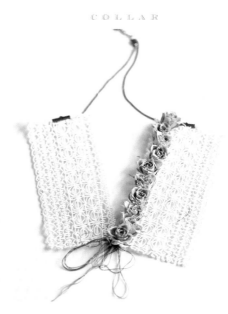

COLLAR

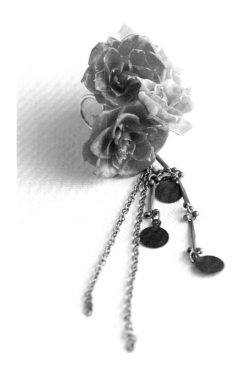

EAR CUFF

只需掛在耳朵上的掛式耳環

以專門的金屬夾,夾住耳垂的掛式耳環。由於使用的是經塗料處理的小玫瑰,所以即使碰到頭髮也不會損傷。

不凋花材＊4種玫瑰

浪漫的蕾絲活動領子

將玫瑰莖穿過蕾絲的寬間距,固定起來。特意將兩邊作成不對稱,展現高級時尚感。

不凋花材＊玫瑰

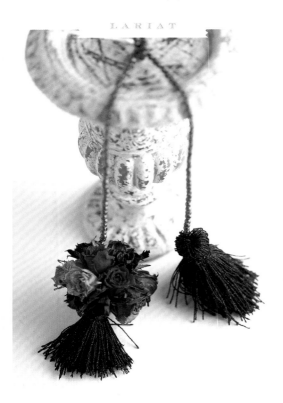

LARIAT

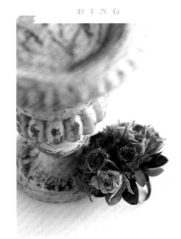

RING

色彩繽紛的繫繩吊飾

重點是兩側的流蘇。雖然只是統一成黑色系綑起來而已,但是玫瑰的顏色因此顯得很突出。重量適中搖晃的模樣也很可愛。

不凋花材＊4種玫瑰

捧花般的玫瑰戒指

將花直徑1cm的玫瑰,圓圓的綑束起來固定在戒指的底台上。由於四周附加葉子,感覺很自然,相信會吸引大家的目光。

不凋花材＊3種玫瑰‧尤加利葉

一起來作
花配件吧！

□ 基本道具＆金屬配件

在此介紹製作小配件時，十分便利的接著劑和道具，及P.86至P.89的作品中使用的金屬配件。

a. 熱熔膠槍
將樹脂製的棒狀膠條裝入，以熱熔化，從金屬的前端擠出使用。可使用於多種用途，手也不會弄髒。

b. 木頭接著劑
手工藝用的接著劑，可在文具店輕易購得。黏著花與花及布、緞帶等的時候使用。

c. C形金屬環
連接配件小物及鍊子時使用，搭配配件小物的粗細選擇尺寸。

d. 調整鍊（左）和螃蟹環
螃蟹環是連接項鍊前端的金屬裝置。若想調整長度時，則配合調整鍊。

e. 固定繩子的金屬裝置
夾住並連接緞帶和蕾絲邊緣的金屬裝置，製作緞帶的項鍊時使用。

□ C形金屬環的開闔法

1 以左右手拿著兩個鉗子，以八字形夾住金屬環接縫的左右兩側。

2 一邊的鉗子朝自己的方向，另一邊往後移動，將接縫前後錯位。

3 如左邊一般接縫前後細細地打開就OK，如右邊一般往旁邊打開，形狀就變形了。

□ 在不凋花上塗上塗料

不凋花經過碰觸，花瓣容易掉落，因此製作前以水彩筆塗上液體的花用透明塗料，防止形狀變形。市面上也有販售事先經過樹脂加工的花材，使用那種也可以。

項鍊

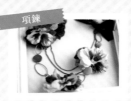

準備物品
人造花材＊2種三色菫・三色菫花瓣
材料&道具＊鍊條項鍊（金）・2種鍊條（金）・緞帶（紫）・熱熔膠・剪刀

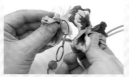

1 在基座的項鍊上加上花。一邊衡量整體平衡一邊決定位置，以熱熔膠黏著。

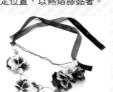

2 在 **1** 的成品加入裝飾用的鍊條，兩端綁上對切的緞帶。

耳針

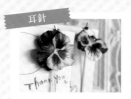

準備物品
人造花材＊三色菫
材料&道具＊耳針（金）・鍊條（金）・C形金屬環・配件用鐵絲（金）・串珠・萊茵石・熱熔膠・剪刀

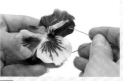

1 將鐵絲彎成U形插入花的中心，於內側扭轉固定，前端加上鍊條。

2 將鍊條對摺，前端加上串珠。以C形金屬環固定於花的內側，移至基座。

PANSY

胸針

準備物品
人造花材＊2種三色菫
材料&道具＊胸針座（金）・串珠・萊茵石・熱熔膠・剪刀

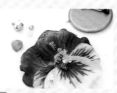

1 交疊兩種花。以熱熔膠將串珠和萊茵石貼在中間，展現華麗的氛圍。

2 只要在胸針座上，以熱熔膠貼上 **1** 的完成品和大串珠即告完成。

髮箍

準備物品
人造花材＊2種三色菫
材料&道具＊髮箍（黑）・不織布（灰）・彩色橡皮筋・蟬翼紗（黑）・蕾絲（白）・針線・木頭接著劑・剪刀

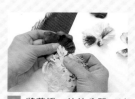

1 將花瓣一片片分開，以接著劑交疊黏上，作成大朵的花。也夾入蕾絲等。

2 內側的樣子。在不織布的基座上貼上 **1** 的花，使用彩色橡皮筋固定於髮箍。

項鍊	手環	假領子	掛式耳環

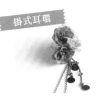

準備物品

不凋花材＊康乃馨
材料＆道具＊鍊條（金）‧2種線（帶有金箔的金‧白）‧串珠‧鐵絲‧剪刀

準備物品

不凋花材＊康乃馨
材料＆道具＊附有串珠的繩子（白）‧鍊條（銀）‧2種薄紗（白‧銀）‧C形金屬環‧螃蟹環‧緞帶（白）‧鐵絲‧花藝膠帶（白）‧剪刀

準備物品

不凋花材＊玫瑰
材料＆道具＊厚的蕾絲緞帶（白）‧鍊條（金）‧固定繩子的金屬裝置（金）‧螃蟹環（金）‧調整環（金）‧線（灰）‧鐵絲‧熱熔膠‧剪刀

準備物品

不凋花材＊4種玫瑰
材料＆道具＊掛式耳環‧基座（金）‧鍊條（金）‧布（粉紅）‧鐵絲‧熱熔膠‧剪刀

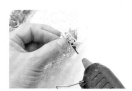

1 將花朵加上鐵絲，綁在鍊條上。也加入金色和白色的線絪成的流蘇。

1 在花上加上鐵絲，絪上花藝膠帶，與薄紗等一同串成吊飾。

1 於玫瑰上加上鐵絲，剪短。穿過蕾絲的洞，以熱熔膠固定。

1 右邊的圓形金屬，是掛式耳環專用的金屬裝置。彎曲處夾住耳垂使用。

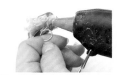

2 在幾根流蘇的線端，及包絪流蘇底部的線上穿上串珠。

2 將幾條串珠繩絪束起來，邊緣加上C形金屬環。一邊接上鍊條，一邊以螃蟹環與■的前端相接。

2 蕾絲的邊緣加上固定用的金屬裝置，附上鍊條，加上螃蟹環和調整環。在花領下加上線。

2 花以熱熔膠黏著在貼了布的基座上。加入裝飾用的鍊條。

ＣＡＲＮＡＴＩＯＮ

ＲＯＳＥ

戒指	髮飾	繫繩吊飾	戒指

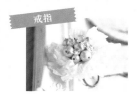

準備物品

不凋花材＊康乃馨
材料＆道具＊戒指基座（銀）‧2種棉花珍珠（大‧小）‧串珠‧萊茵石‧鐵絲‧熱熔膠‧剪刀

準備物品

不凋花材＊2種康乃馨
材料＆道具＊髮飾（黑）‧不織布（白）‧4種棉花珍珠（白‧膚色的大與小）‧鈕釦（銀）‧線‧針‧熱熔膠‧剪刀

準備物品

不凋花材＊4種玫瑰
材料＆道具＊串珠鍊條（紅）‧2種線（帶有黑色金箔的粗細2種）‧鐵絲‧花藝膠帶（茶）‧剪刀

準備物品

不凋花材＊3種玫瑰‧尤加利葉
材料＆道具＊戒指基座（茶）‧鐵絲‧花藝膠帶（綠）‧熱熔膠‧剪刀

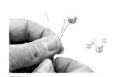

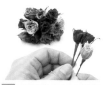

1 將穿過鐵絲的珍珠作成捧花狀，插入花的中央，以熱熔膠固定。

1 以熱熔膠將白色花瓣貼成平坦的花形，加上藍色。中央加入珍珠。

1 將四色的玫瑰加上鐵絲，彙整成圓形。其中也混雜讓紅色顯色的黑和藍。

1 在玫瑰上加上鐵絲，以花藝膠帶捲起。將其絪成圓形。

2 使用熱熔膠將■的成品貼在戒指基座上，再加上花瓣與串珠。

2 從內側看到的樣子。將髮飾以線縫在作為基座的圓形不織布上。

2 在串珠鍊條的前端以鐵絲固定■的成品。絪束黑線而作成的流蘇置於兩端。

2 將■的鐵絲剪短，以熱熔膠固定於戒指基座上。在花的底部貼上葉子。

將信息寄語
手作的花卡片

生日和母親節等特別日子,想贈送話語給重要的人。
附在禮物旁,或作為信件的替代品,
一起贈送滿載心意於花朵中的手作卡片吧!

平常總是無法傳達

滿載著「謝謝!」
贈送給對方

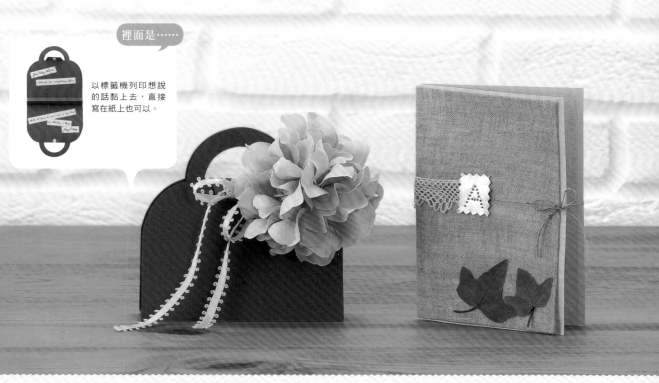

裡面是……

以標籤機列印想說
的話黏上去,直接
寫在紙上也可以。

母親節時將感謝裝
滿包包

胸花可以當作禮物,是可
以輕易展現華麗感的優秀
禮物。配合母親節,將卡
片作成手提包的形狀。附
有紙型(P.99)。
製作/Aoki 攝影/小塚

Ⓐ

送給平時承蒙關照
的上司

利用葉子和麻布等,顏色
時尚的小物裝飾的卡片,
年長者和男性應該都會很
喜歡。刻上對方名字的頭
一個字母,增添特別的感
覺。
製作/增田 攝影/小塚

Ⓟ

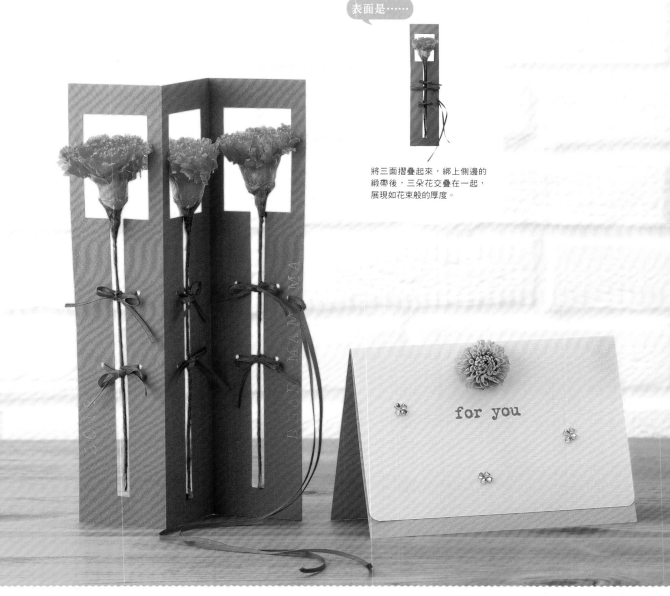

表面是……

將三面摺疊起來，綁上側邊的
緞帶後，三朵花交疊在一起，
展現如花束般的厚度。

送給最愛的媽媽
取代花束

說到母親節，果然還是紅
色康乃馨！將每一朵花慎
重的放入屬於自己的空
間，以緞帶妝點打扮，傳
達感謝之意。
製作／Aoki　攝影／小塚

賀禮的回禮
祈求對方的幸福

將四張心形的貼紙組合起
來，作成招來幸運的四葉
幸運草的形狀。是一款讓
人聯想到分送幸福的卡
片。
製作／增田　攝影／小塚

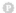

加入「恭喜！」

**畢業了，
也逐漸成長了**

將裝有畢業證書的筒形盒
作成驚喜盒。打開蓋子
時，裡面會跑出串連著花
和信息的吊飾。
製作／Aoki　攝影／小塚

Ⓐ

**即將參加入學典禮
眼睛流露笑容**

容易顯得孩子氣的祝賀入
學卡片。小鉛筆讓人聯想
到學校，以萊茵石增添祝
福的心情。
製作／增田　攝影／小塚

Ⓟ

**小Baby
快快長大喔！**

如同軟綿綿的嬰兒鞋般的
祝賀生產卡片。像搖動鈴
鐺般的搖動玫瑰很療癒
呢！附有紙型（P.99）。
製作／增田　攝影／小塚

Ⓐ

表面是……

以人造花材的花與葉，串珠的
花蕊，綠色鐵絲的花莖作成兩
朵花，以接著劑貼上。

戒指是……

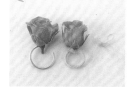

在花上穿過鋁線，綁上緞帶，
固定於戒指上。於花朵下方夾
上紙貼在卡片紙上。

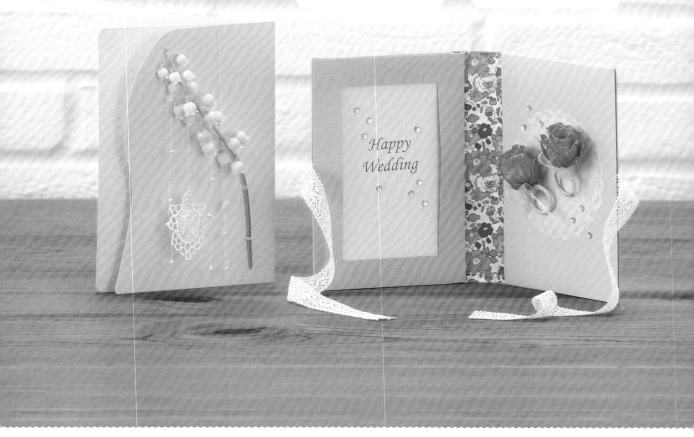

Happy
Wedding

祝你度過幸福的
生日

被視為帶來幸福的鈴蘭
花，非常適合作為生日卡
片的素材。如水滴般落下
的串珠和蕾絲十分浪漫。
製作／增田　攝影／小塚
Ⓐ

將玫瑰的結婚戒指
放入顏色甜美的相框中

以粉紅色信封製成的書型
相框，也可以在左邊的窗
戶裡裝飾相片。成對的玫
瑰戒指及散貼的愛心十分
可愛！
製作／Aoki　攝影／小塚

彈跳出來の
驚喜

表面是……

使用白色的紙和緞帶樣式簡單，只重點性的裝飾上使用於花圈上的三朵繡球花。

表面是……

將剩餘的花材放入透明小袋子中，讓人可從貼了紙膠帶的店面窗戶看到它。

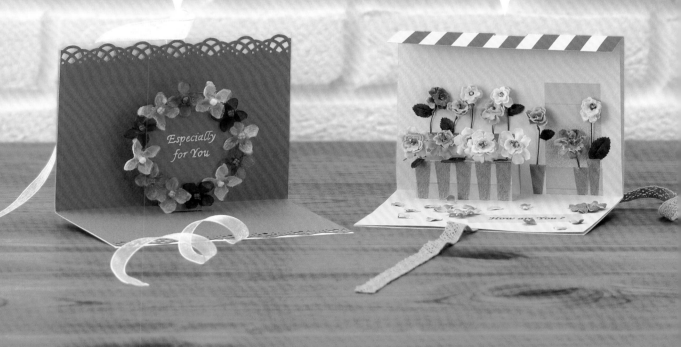

想將特別的信息
以花裝飾起來傳達出去

紙邊緣的蕾絲圖樣及小花圍成的花圈十分可愛。讓花圈中央立體彈出，上面的信息令人印象深刻。附有紙型（P.99）。
製作／Aoki　攝影／小塚

幸福五彩繽紛盛開的
童話王國花店

若是愛花的人收到，打開卡片的同時會發出歡呼聲吧！以店面為概念，擺設裝飾色彩繽紛的花朵。附有紙型（P.99）。
製作／Aoki　攝影／小塚

準備物品

人造花材 ＊ 市售胸花
材料&道具 ＊紙（茶）・緞帶（膚色）・打孔器・
木頭接著劑・標籤機（或將信息寫在紙上）・剪
刀

How To Make

製作
花卡片

由於大部分是可以輕鬆製作的，
請務必加入個人特色，
試作看看。

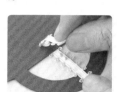

1 依照紙型剪下紙張，在提把和蓋子上打洞。將緞帶穿過下方的洞貼上。

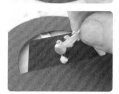

2 於蓋子的洞上穿過別的緞帶，將此緞帶的邊緣固定於內側。

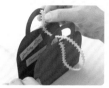

3 在卡片上貼上信息。**1**的緞帶穿過**2**的洞，闔上卡片，打上蝴蝶結。

準備物品

不凋花材 ＊ 常春藤
材料&道具 ＊2種紙（白・膚色）・麻布・緞帶
（茶）・麻繩・啤酒空瓶（鋁瓶）・雙面膠・木
頭接著劑・打洞刀・剪刀

1 以麻布包起白色的紙，以雙面膠固定。內側交疊上膚色的紙。

2 在麻布的右下方以接著劑黏上常春藤。捲上緞帶和麻繩，以膠帶固定。

3 自空瓶上剪下4角形，邊緣作成鋸齒狀。在英文字母上以打洞刀鑿出洞，貼到卡片上。

準備物品

不凋花材 ＊ 康乃馨
材料&道具 ＊紙（粉紅）・2種緞帶（綠・粉紅）
・鐵絲・花藝膠帶（綠）・打孔器・木頭接著劑
・雙面膠・美工刀・剪刀
穿鐵絲 ＊ 康乃馨使用穿孔法，綑上花藝用膠帶
（參照P.78）

1 紙摺成三摺，將要放入花和花莖處剪下。花莖兩側各打兩個洞。

2 於花莖處纏上綠色緞帶黏起來。於紙的右側也打上洞，穿過長緞帶。

3 將花放入紙的洞中，粉紅色緞帶穿過花莖兩側的洞打結固定。

準備物品

不凋花材 ＊ 大理花
材料&道具 ＊2種紙（深粉紅・淺粉紅）・心形貼
紙（粉紅）・木頭接著劑・鉗子・剪刀

1 在淺粉紅的紙上寫下信息。只將外面的紙下面剪去1cm，疊在深粉紅的紙上。

2 在**1**的頂端以接著劑黏上大理花。以貼紙製作幸運草的形狀。

3 幸運草形狀是將貼紙的尖端組合起來製作而成，將其置於三處。

準備物品

人造花材 ＊ 2種菊花（黃・橘）
材料&道具 ＊餐巾紙筒・3種紙（黃・茶・橘）・2
種緞帶（綠・橘）・包線鐵絲（綠）・木頭接著
劑・雙面膠・打孔器・尖嘴鉗・剪刀

1 於餐巾紙筒上捲上黃色的紙，打上緞帶。將拿掉花莖的菊花，照圓形紙的順序穿上鐵絲。

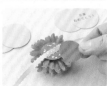

2 在**1**上以接著劑黏上長緞帶，上面加上一張圓形紙。將緞帶預留一段長度。

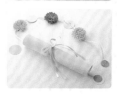

3 於緞帶兩端加上圓形紙。一端穿過紙筒，黏著於底部。在紙筒中放入緞帶，蓋子暫時固定於邊緣。

 → P.94

 → P.94

 → P.96

準備物品
不凋花材＊尤加利葉
材料&道具＊紙（紫）・蕾絲紙・萊茵石（透明）・迷你鉛筆（若無則將樹枝削尖上色）・木頭接著劑・雙面膠・鉗子・美工刀・剪刀

準備物品
人造花材＊玫瑰・葡萄莓果
材料&道具＊2種紙（白・粉紅）・毛圈織物（粉紅）・線圈鐵絲・黏著劑・打孔器・雙面膠・剪刀

準備物品
人造花材＊4種繡球花（粉紅・白・紫・深綠）
材料&道具＊2種紙（紫・白）・緞帶（白）・木頭接著劑・雙面膠・造型壓模器・筆・剪刀

1 挖空蕾絲紙的中心，以雙面膠黏貼於紫色紙的中央。

1 依照紙型剪出兩張白、一張粉紅的紙。以毛圈織物包住一張白色紙，以膠帶固定。

1 依照紙型剪出兩種紙。紫色的邊緣以壓模器作出裝飾邊，白色的則是上下綁上緞帶。

2 於1的內側邊緣附上葉子並黏貼。將蕾絲紙剪成扇形置於右側角落。

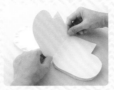

2 從上再交疊一張白紙，同樣地固定。在外面的襪口上以黏著劑貼上莓果。

2 將剩下的紫色紙按照紙型製作成底座。按照指示摺疊，並以接著劑作成圖片右側的形狀。

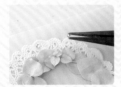

3 於2的成品中放入鉛筆。於尤加利葉的外側，等間距的貼上萊茵石。

3 以鐵絲將玫瑰綑綁成束。於卡片上打洞固定。粉紅色的紙夾於內側。

3 黏著2於紫色卡片用紙的指定位置，從剩下的紫色紙中剪出花圈基座。

4 在花圈基座的中央寫上信息，沿著邊緣以接著劑黏貼四種顏色的花。

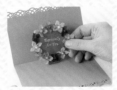

5 在3黏貼的底座上以接著劑附加花圈。確認卡片闔上時花圈的狀態。

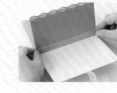

6 在紫色卡片用紙的底部貼上膠帶，與白色紙貼在一起。白色紙的表面貼上剩下的花。

 → P.95

 → P.95

準備物品
人造花材＊鈴蘭
材料&道具＊2種紙（藍・淺綠）・珍珠（白）・蕾絲（白）・線（白）・針・剪刀

準備物品
不凋花材＊玫瑰　人造花材＊小花・葉
材料&道具＊信封（粉紅）・厚紙・留言專用紙（白）・描圖紙（灰・剪成圓形）・3種緞帶（花圖樣・白・蟬翼紗）・串珠（黃）・心形貼紙（粉紅）・鋁線・包線鐵絲（綠）・尖嘴鉗・木頭用接著劑・造型壓模器・剪刀・美工刀

1 將放置於前側的綠色紙的直邊邊緣剪成波浪形，交疊兩張紙。

1 準備四封封起來的信封，其中三封放入厚紙，一封留下邊緣，中間剪空成四邊形。

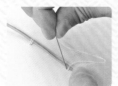

2 將鈴蘭彎曲用線固定於紙的右側。在珍珠上穿過線，前後打結。

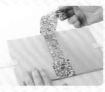

2 直向排列兩封信封，左右附上白色緞帶。稍微在中間空出空間，以花紋緞帶連接。

3 也在蕾絲上穿過線，如圖般作成四部分。在花莖上將線端連接起來固定。

3 在剩下的信封上貼上描圖紙，連同寫入信息的1的信封一起貼到2的成品上。

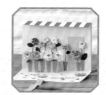

準備物品

人造花材＊6種玫瑰（粉紅・淺綠・淺黃等）・玫瑰的葉子

材料&道具＊2種紙（奶油色・淺綠）・緞帶（綠）・寫信息用的描圖紙（綠）・串珠（黃）・塑膠袋・包線鐵絲（綠）・膠帶・雙面膠・紙膠帶・木頭接著劑・打孔器・美工刀・剪刀

1 外側使用綠色的紙，內側使用奶油色的紙，將紙型彩色影印，剪出窗戶的形狀。

2 按照指示將紙摺彎，綠色紙的下與下作成不同的造型，以接著劑黏上緞帶。

3 取下玫瑰的莖，將串上串珠的鐵絲自中心通過，作成花蕊和花莖。

4 在奶油色的紙上，以打孔器在印出的花器上打孔，插入**3**的花。

5 將鐵絲的邊緣摺彎，以膠帶固定於內側。在花店的地面上裝飾信息和玫瑰花。

6 在塑膠袋中裝入花，置於窗戶內側。於**5**的地面內側貼上雙面膠，黏著在綠色紙上。

方便使用的紙型

——— 剪
- - - - - 凸起
— — — 凹下
░░░░ 挖空的部分

紙型均可影印放大成喜歡的尺寸

母親節手提包

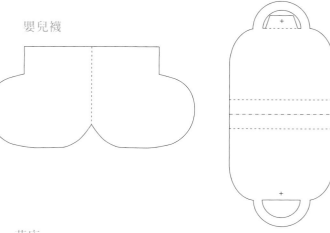

嬰兒襪

花店

緞帶用

窗戶的洞

小花花圈

黏貼底座部份

底座部分

花圈基座

不同花色的

花禮 & 花束包裝一覽

本書中介紹的禮物和包裝的點子，在此依照花色排列。
配合送禮對象和場合，作為選擇禮物的參考。

Flower Gift
& Wrapping

Pink
粉紅

page57 F

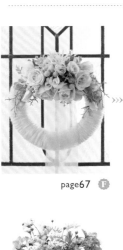
page67 F

page39 F

page39 F

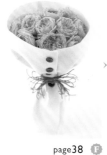
page38 F

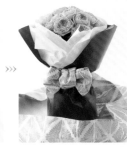
page38 F

page42 F

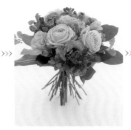
page42 F

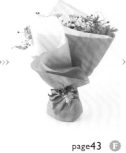
page63 F

page43 F

page83 P A

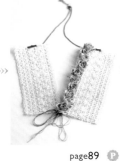
page43 F

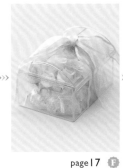
page89 P

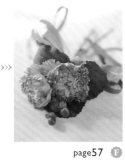
page17 F

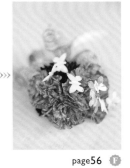
page57 F

page56 F

Flower Gift
& Wrapping

Red
紅

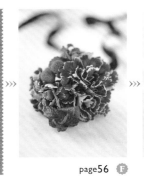
page56 F

page57 F

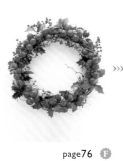
page76 F

page32 F

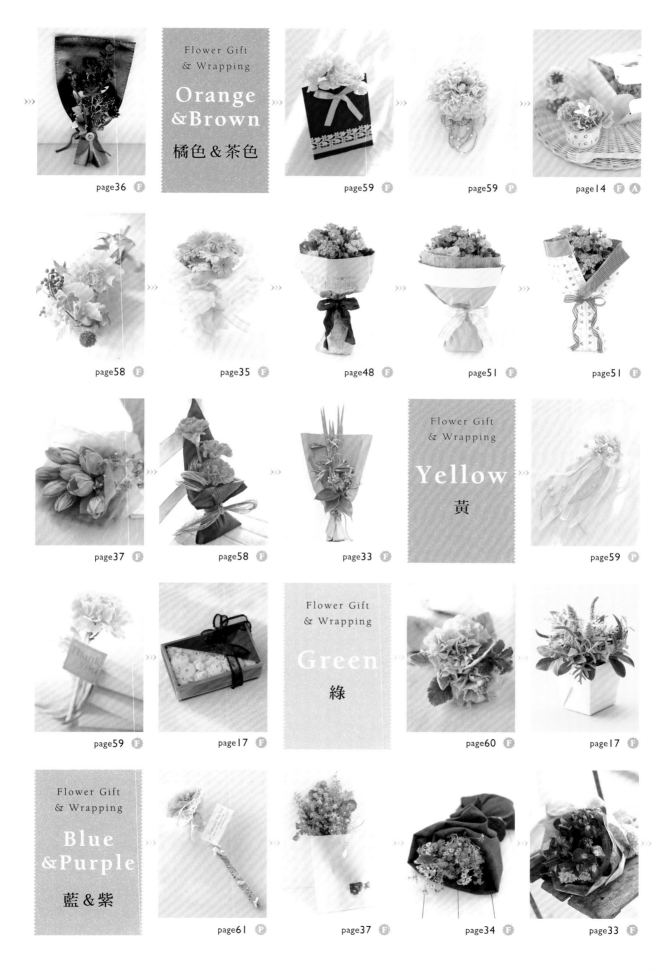

page85 P A

page13 P A

page55 F

page18 F

page69 P A

page28 P

page40 F

page41 F

page40 F

page19 P A

page87 A

page86 A

page87 A

page87 A

page88 P

page77 A

page88 P

page60 F

page22 F

page54 F

page13 P A

page15 F

page71 F

Flower Gift & Wrapping

?

混合

page41 F

Staff

整體配置・文章／ 高梨奈奈
編輯／ 柳綠（《花時間》編輯部）
封面的花 松浦奈美子（Green Rose）
攝影／ 青木健二・落合里美・栗林成城・小塚恭子・
小寺浩之・小西康夫・ジョン・チャン・田邊美
樹・泊昭雄・中野博安・山本正樹
插圖／ 越智 Ayako（p74）
藝術總監／ 釜內由紀江（GRiD）
設計／ 飛岡綾子（GRiD）

攝影協力

amifa
shimojima
SMITHERS-OASIS JAPAN
TOKYO RIBBON
RIBBON WORLD

國家圖書館出版品預行編目資料

盛開吧！花＆笑容　祝福系・手作花禮設計／
KADOKAWA CORPORATION 授權；盧昭宜譯．
-- 初版 . -- 新北市：噴泉文化館出版，2017.7
面；　公分 . --（花之道；41）
ISBN 978-986-94692-8-9（平裝）
1. 花藝

971　　　　　　　　　　106010629

花の道 41

盛開吧！花＆笑容
祝福系・手作花禮設計

作　　　　者／ KADOKAWA CORPORATION
譯　　　　者／ 盧昭宜
發　行　　人／ 詹慶和
總　編　　輯／ 蔡麗玲
執　行　編　輯／ 劉蕙寧
特　約　編　輯／ 楊妮蓉
編　　　　輯／ 蔡毓玲・黃璟安・陳姿伶・李佳穎・李宛真
執　行　美　編／ 周盈汝
美　術　編　輯／ 陳麗娜・韓欣恬
內　容　排　版／ 造極
出　　版　　者／ 噴泉文化館
發　　行　　者／ 悅智文化事業有限公司
郵政劃撥帳號／ 19452608
戶　　　　名／ 悅智文化事業有限公司
地　　　　址／ 新北市板橋區板新路 206 號 3 樓
電　　　　話／ (02)8952-4078
傳　　　　真／ (02)8952-4084
電　子　信　箱／ elegant.books@msa.hinet.net

2017 年 7 月初版一刷　定價 480 元

©2014 KADOKAWA CORPORATION
All Rights Reserved.
First published in Japan in 2014 by KADOKAWA
CORPORATION
Chinese translation rights arranged with KADOKAWA
CORPORATION
through Creek and River Co., Ltd., Tokyo.

經銷／高見文化行銷股份有限公司
地址／新北市樹林區佳園路二段 70-1 號
電話／0800-055-365　傳真／（02）2668-6220

Flower Gift & Wrapping

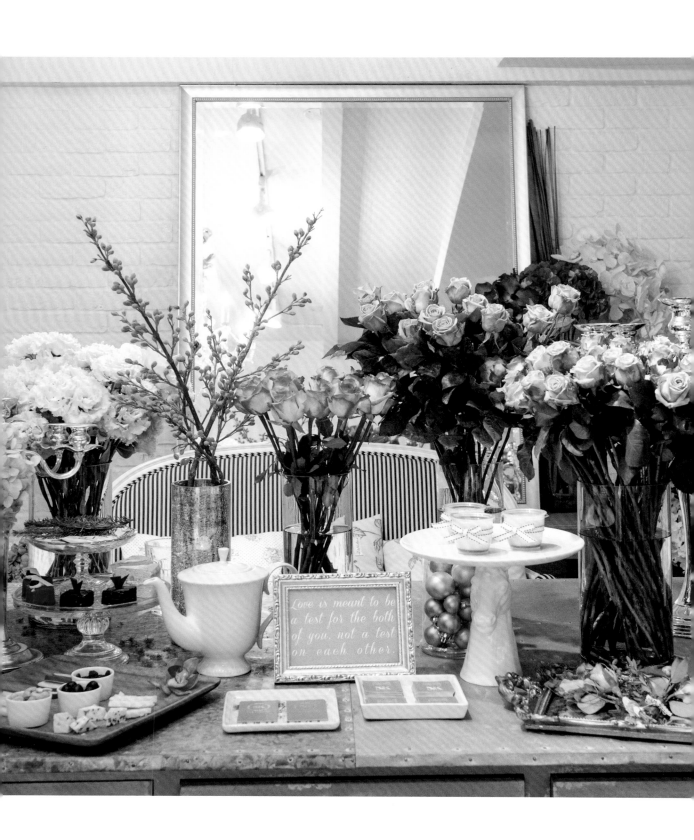

Love is meant to be
a test for the both
of you, not a test
on each other.

花 時 間

享受最美麗的花風景

定價：450 元

定價：480 元

定價：480 元

定價：480 元

定價：480 元

定價：480 元

定價：480 元

定價：480 元

定價：480 元

定價：480 元

定價：480 元

定價：480 元

定價：480 元

Flower Gift & Wrapping